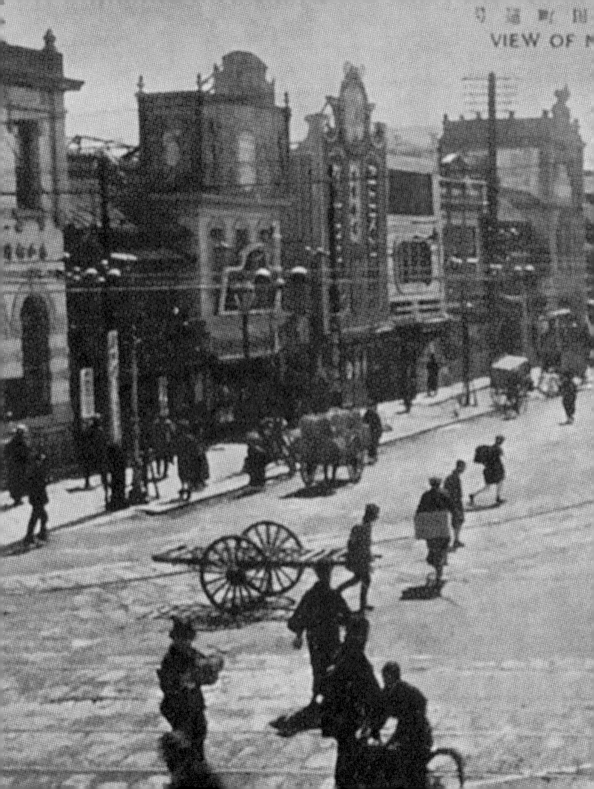

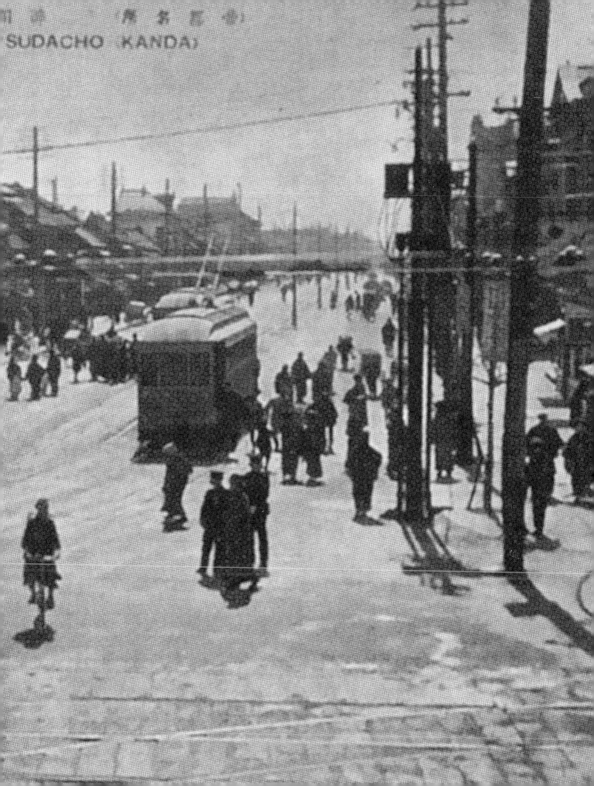

SUDACHO (KANDA)

玩物喪志乃新世代的生活價值之一，

提醒我們觀看世界還有另一被忽略的角度，

另一美好，值得我們和過去分道揚鑣。

<div align="right">

——作家・生活觀察家 劉克襄

</div>

滿含夢想、憧憬、懷念、記憶、和創意。

這是一本值得細細欣賞，重複閱讀的奇書。

任何一件小東西，都得來不易。

令人聯想村上隆和海洋堂合作的玩偶公仔，

「怪怪、奇奇」「Miss ko2」如何震驚世界藝壇。

每一個小玩偶都隱藏著感人的故事。

每一張圖片都含有值得深入探討的特別意義。

每一張漫畫都熱血奔騰、趣味無窮。

每一個小模型都像電影場景，述說著時代的故事。

每一張照片都是歷史的見證。

不但漂亮、可愛、賞心悅目，

更是畫家、雕塑家、攝影師等藝術家的心血結晶。

任何一件都極珍貴，何況集結成書。

作者葉怡君歷時多年親自挑選、珍藏、愛玩……

如今拿出來跟懂得珍惜的朋友分享。

文字說明，以時間為軸，串連日本百年關鍵時刻，

以村上春樹走過的時代，整理成日本近代史。

《20世紀少年少女》或許可以印證村上隆說的

「學習歷史，就能作出自由的作品。」

「打開歷史的抽屜，可以看到未來。」

<div align="right">

——日本文化觀察者 賴明珠

</div>

20世紀少年少女

日本懷舊時光袖珍之旅

20世紀少年少女
日本懷舊時光袖珍之旅

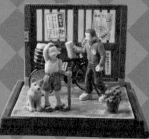

目錄

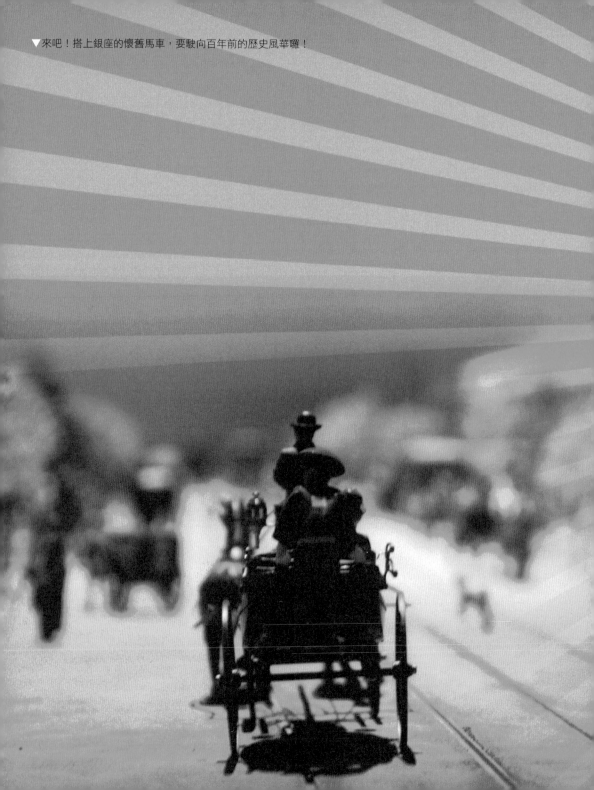

▼來吧！搭上銀座的懷舊馬車，要駛向百年前的歷史風華囉！

代序
歡迎光臨20世紀

說到「歡迎光臨」，在充滿各種娛樂形式的現代，除了笑容可掬的餐廳或飯店侍者，許多人可能會聯想到站在動物園、遊樂場、博覽會、展覽場門口的大型布偶吧。這些造型可愛、歡笑洋溢、色彩鮮豔的大型吉祥物，總是會在入口處，搖搖擺擺、揮手示好的歡迎遊客，或和小朋友合影留念。

但是這時，我反而常不識時務的，想起另一種截然不同的景象。

那就是「恐怖之王」史蒂芬‧金（Stephen King）的長篇小說《牠》（*It*）。書中那個令人顫慄驚恐的夢魘惡魔，一開始就是以「歡迎小朋友」的「恐怖小丑」型態出現啊（崩潰）。我並非見不得歡笑的詭異份子，實在是童年回憶的陰霾籠罩太深。這本磚塊小說厚達600多頁（英文版1,000多頁），能夠讓沒耐性的我邊哭邊發抖讀完，正是因為「牠」實在太可怕了。

這又怎麼樣呢？您一定莫名其妙，這和本書有什麼關係呢？又不是恐怖小說經驗談啊！

No、No、No，您回想一下，20世紀，可不有點像隱晦版的恐怖小說嗎？

雖然，這本書收錄的收藏和照片，大多是這麼袖珍、迷你、天真、無邪及可愛，好像洋溢著濃濃的懷舊風，好像美好而永不復返的老時光。為什麼我要在開頭，提醒大家這麼可怕的事情呢？

那是因為，我們現在擁有的這一切，其實非常的珍貴。

珍貴得連珠寶玉匣、黃金翡翠都無法比擬，就像古人無法幻想的夢一樣。

回顧20世紀（您可能尚未出生），彼時整個世界，正處於動盪不安的轉換時期。當時誕生的嬰兒，如今早已邁入百歲之齡，才剛脫離童稚，便在1914、1939年，經歷史無前例的兩次世界大戰，高達億萬人民捲入戰火；後來大約半個世紀，全球更籠罩在東西冷戰和核武毀滅的陰影之下。更不要說中間大大小小的緊張局勢、經濟危機、意識革命、文化變遷與科技震撼了。作家齊邦媛說，「20世紀，是埋藏巨大悲傷的世紀。」可以說，一位1900年出生的人，終身就是在這樣詭譎幻化的世界亂局，在數不盡的困境與危難中，掙扎轉變著求生存。如果真有幸活過百歲之齡，回憶這世紀風華，應當充滿了來時路、巨流河的感慨與汗淚吧？

▶「巨大機器人」是20世紀漫畫的重要主題，反映了人民對追求和平、打擊邪惡的強烈渴望。

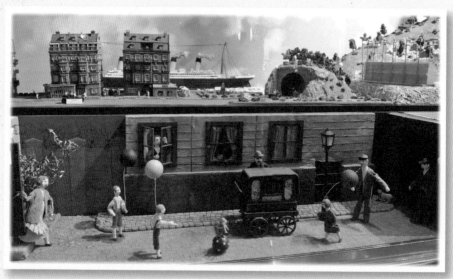

▲工業革命前後，人類的生活形成重大的對比；但平安和樂是眾人共同的希冀。

　　但是正如「月影總有另一面」，出生、生長於20世紀後的我們，其實也是一群中獎的幸運兒，能夠經歷人類史上的大繁榮時期。現在市井小民的尋常生活，幾乎都是古代帝王后妃的奢華享受。早在18世紀中葉，西方吹響工業革命的號角後，經過無數人類的累積奮鬥，如今我們一開水龍頭，乾淨清水就能嘩嘩而流；駕駛汽機車，通衢大道即可隨處通行；扭開電視機，千里影像近在面前；撥通電話響，訊息思念張口可說；飛機萬里翔，代替了驢馬的搖晃顛簸；網路無國界，一指天涯比鄰各地遊……。據聯合國統計，「貧窮」在過去五十年減少的速度，遠高於過去的五百年；而西元1800年以來，民眾的實質所得提高了九倍以上、預期壽命也超過了一倍。

牛津大學博士麥特‧瑞德里（Matt Ridley）曾計算：「歷代每小時的平均工資，究竟能賺到多少人造光？」他算出，西元前1750年（芝麻油油燈）是24流明/h，1880年（煤油燈）是4,400流明/h，1950年（鎢絲燈泡）是531,000流明/h，2010年（省電燈泡）是8,400,000流明/h。也就是21世紀初，工作一個小時可以「讓你賺到300天的閱讀燈光，而在1800年，只能賺到10分鐘。」因此我們都比祖先富有，因為「時間」是最有意義的貨幣，現代人為了節省時間，通常願意付出更昂貴的代價。

而這一切是怎麼產生的呢？當然不是憑空掉下來的。日本流傳過一個真實的笑話：某位山村村長遊歷都市後，對「電燈」驚為天人，為了讓村民見識新時代的發明，他興沖沖的買了一球燈泡和電線，返鄉後掛在天花板下，然後召集眾人，隆重的展開了「儀式性的一扭」——當然，什麼也沒有發生。

燈泡光禿禿的懸吊著，無辜的面對著眾人。

我們的生活也如同這燈泡，不可能出現跳躍性的光亮。即使天才發明了電燈，也需要後繼者挖掘煤礦、修築水庫、鋪設電線、設計製作、經營電廠和消費買單，才可能成就這一切。文明發展，背

▲昭和情景博物館一代（F-toys）

後仰賴多數人付出勞力、智慧和心力，並透過貿易或制度互相交換，同心協力推進時代的進程。

當然，某些田園牧歌是難以再現了，某些珍稀生物是早已滅絕了，某些獨特環境也默然消失了。但是我們也看到更多意識的覺醒，更多人力的投入，更多挽救的軌跡。這一切生與滅，隨著日夜的循環與地球的運轉，每一天每一天，都在你我周圍，上演著小小的對決和演進。有時我們悲觀失望，有時我們奮發歡樂，但共同的，是都為那個「希望更好的明天」而前進著。

現在，我的耳邊正響著日本歌手坂本九的「昂首向前走」（上を向いて步こう）：

昂首向前走吧　莫讓淚水盈眶
回憶起春日時光　一個人獨自的夜晚
昂首向前走吧　細數微光星辰
回憶起夏季時光　一個人獨自的夜晚
幸福就在雲端之上　幸福就在天空之上
悲傷就在星影之下　悲傷就在月影之下

▲昭和情景博物館二代（F-toys）

　　這首台譯「壽喜燒」，西方稱「Suki-yaki」的歌，不但傳頌日本、在東亞耳熟能詳，更曾在1963年登上美國Billboard的排行榜冠軍，至今仍是唯一創造這光輝紀錄的日本歌曲。在即將舉辦東京奧林匹克運動會的1964年，這首歌激勵了在戰後廢墟中奮起的日本人。宮崎駿吉卜力工作室的監督鈴木敏夫說，這更是他們年輕時，少男少女經常哼唱、意義深重的時代歌曲。或許這樣的昂揚基調，就是奠基於生命的彈痕上，本書所要演奏的主旋律。

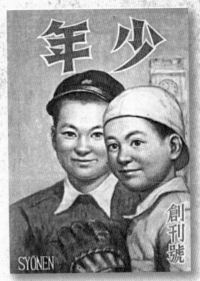

　　而關於本書展示的收藏，正如作家威廉・戴維斯・金恩（William Davies King）在《收藏無物》書中說，「收藏是連結過去、現在、未來的一種方式。來自過去的物品於現在被收藏，以便留存到未來。收藏除了處理存在，也闡明欲望的奧祕。」收藏決定了收藏者，收藏者更宰制了藏品。因為世界如此無窮無盡、無可

▶光文社的《少年》月刊創刊於1946年，是戰後日本重要的青少年刊物，規劃主軸為「夢」、「知識」和「希望」。

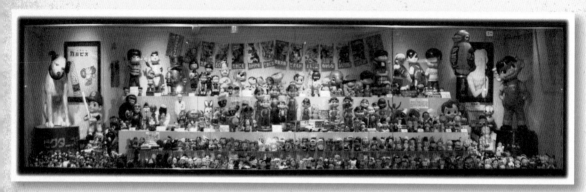

▲在橫濱舉辦的復古廣告特展，驚人的藏品和藏量展現收藏者的珍愛之心。

掌握，因此我們用收藏彌補所有的失落和欲望，收藏者總是無可避免的暴露出自己的控制狂，較好的狀況，或許是它轉化至物品，而不是人身上。

許多朋友聽聞我收藏大量袖珍玩具，總是問：

「那麼你都把藏品放在哪裡？架子上嗎？」

「沒有，在櫥子裡。」

「櫥子裡？那不是看不到嗎？」

「沒辦法，架子上全都放滿了書啊。」

「是喔。」（失望貌）

其實，我根本不在意它們放哪裡，在櫥子裡也不是重點。重點是我知道「擁有它們」，這件事因其篤定而顯示其重量。我是它們的主人，也是它們的奴隸，我們是互屬的，根本就以無形的鎖鏈捆綁在一起，因此我很開心。

　　如果世人要嘲笑「守財奴」（這裡的「財」是指藏品），就讓他們去笑吧！或許現在世界的潮流是「棄物」、「無物」、「無欲」，但是我無意變成別人，也不想粉飾撇清，在繽紛多樣的彩色光譜上，每個人總該有一席容身地。收藏者要的是全部，而不是未完成的片斷。收藏是無止盡的，在追尋的過程中自有樂趣與滿足，每一個階段性的完成，都象徵著一種圓滿。但收藏者終究得面對不圓滿，一如面對人生。

　　若能拈花於當下，宇宙盡在水滴中。比起藏品，錢不重要，我因此而更驕傲。某種一擲千金、傾家蕩產的大方，在蕭蕭的易水寒邊，透露著「捨我其誰」的悲壯。所有收藏者都懂這種心情，只是克制的程度（或說錢包的厚度）各有不同。

　　當然我們也會反省，所以必須找很多藉口，例如我的藉口就是出書，並儘量與大家分享。否則怎能經得起家人的白眼呢？更冠冕堂皇的理由可能是「學術研究」，我懷疑博物館、美術館、研究室之類，要編列預算、爭取經費、充實藏品，不過是為了滿足研究人員難以明說的收集癖吧（事實上他們也沒法否認）。但如果不是代復一代的收藏者，前仆後繼的保存文物（小自果實雕刻、大自廟宇廳堂），那麼一切文明的累積，早就隨著光陰灰飛煙滅了，很難是今日的樣貌啊（申論完畢）。

▲大人的科學（TOMMY）

　　個人收藏袖珍物品，原本不侷限日本，但因為地緣的關係，確實較易取得。

　　日本人對袖珍物品的喜好舉世皆知。平安時期，才女清少納言就坦承：「小東西都是可愛的！」日本人對「豆物」的鍾情一脈相承，直至今日的人偶、盆栽、模型、摺疊傘、碗泡麵、隨身聽、甚至到機器人和電晶體，各種縮小與收納文化無孔不入，已成該國的顯著特色。人類學家李維史陀（Claude Lévi-Strauss）說到日本的特色，「首先是充分列舉、分辨現實所有樣貌，且毫不遺漏的特質，並賦予每種樣貌同等的重要性。就像在傳統工藝品中，工匠以相同的細心處理內部和外部、反面和正面、可見和看不見的部分。」他稱之為「分割描繪主義」，並類比為感受性的、美學性的笛卡爾主義（「儘量全面地計數，確定沒有任何遺漏」）。

　　在此，日本食品公司「固力果」自2001年起，委託知名的「造型集團」海洋堂企劃製作，推出的一系列「懷念的20世紀」食玩（隨同食品附贈的玩具），以及其他食玩，遂成本書闡釋此一感受主義的最佳範例。藏品是收藏者的世界觀，因此本書雖然號稱「20世紀日本袖珍史」，但不可避免的有許多侷限性，也是以偏概全的個人觀點斷代史，覺得比較不重要、或缺少藏品的，在此儘量不提及，這一點要先自首，可稱之為「海獺偏見」（海獺是我最喜歡的動物），敬請見諒。

▲固力果公司早期的食玩。

但是，我想講述的，原本也不是全面。毋寧僅是一種微光，一個轉角，一種片斷，一響殘聲，甚至一抹暗影。個人是如此渺小，而歲月是如此長流，或許在這個小小的動物園裡，我展示的，只是幾個窄窄的獸欄，但我是如此的珍惜寶愛它們，竟不忝顏笑的轉著「紙芝居」把手，將它們背後的故事，像「手動漫畫」一樣的說了出來。

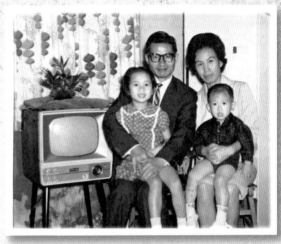

▲在「家電時代」，電視已是家中重要的一份子，全家人與電視的微笑合照，展現了對於戰後生活的安定與滿意。

若是這本書能讓您從明治維新、大正摩登、遊晃到昭和懷舊，遙想東京鐵塔完工後，少年懷抱希望的有夢時光；重回嬉鬧奔跑的街道上，趕著回家看電視卡通，參觀熱鬧的萬國博覽會，期待人類踏上月球的驚喜；那麼，在對準焦點的透明描圖紙上，所有的曾經，都將回到您的眼前。那些不曾消失的過去，就從，以下的故事開始……。

最後，感謝本書所有的催生者和協力者。謝謝您們！

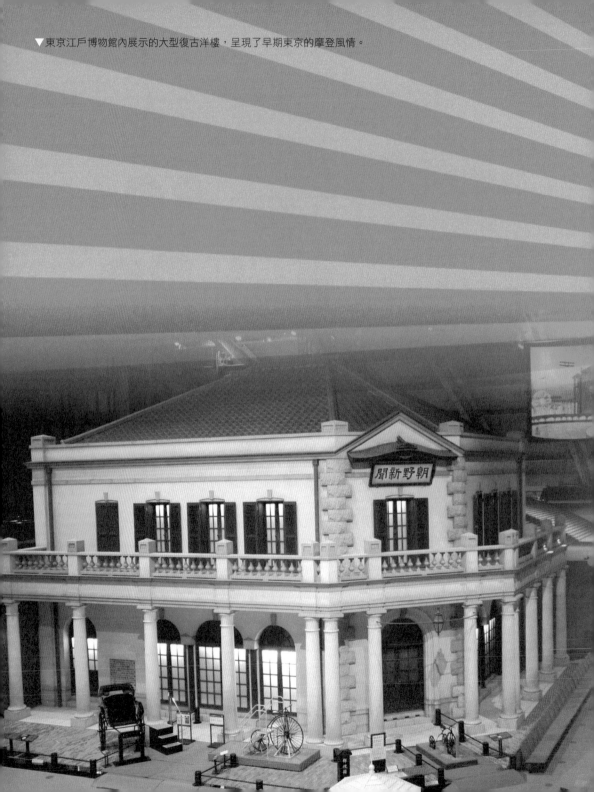

▼東京江戶博物館內展示的大型復古洋樓，呈現了早期東京的摩登風情。

明治維新　大戰前後
大正摩登

20世紀的前夜：明治維新

日本可以說是20世紀，亞洲走得最快最遠的國家。1853年6月，德川幕府時代，美國海軍將領培里（Matthew Calbraith Perry）駕駛黑船，逼迫日本開港。在舉國激烈的爭論中，幕府結束鎖國，在波瀾萬丈中開啟了轉變之路。

明治元年（1868年），以西方近代化為大纛的「明治維新」展開了「無血革命」。長達四十五年的明治時期，日本從政治制度、社會生活、產業技術、經濟活動、國際貿易、文化藝術、教育制度、都市計畫、性別家庭、農業改良、科學研究、大眾娛樂等，出現了全方位的改造。

▼明治時期，江戶變成了東京，日本人也進行從裡到外的大改造。

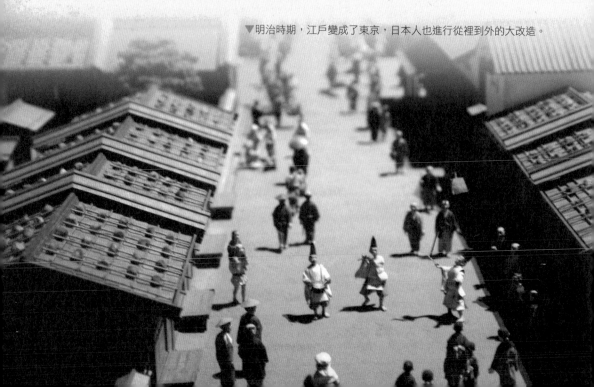

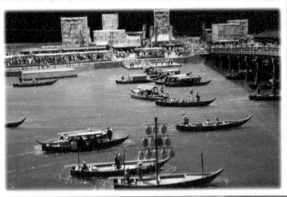

▲熙來攘往的江戶水路，船舶貿易十分盛行。

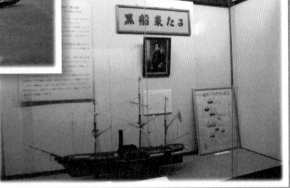

▲日本最早開港通商的伊豆下田，展示培里的照片與黑船模型。

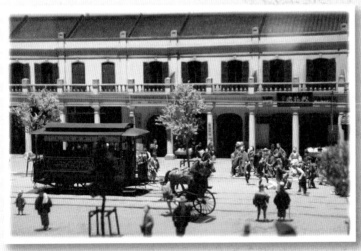

▲銀座的街景是代表性的日本商業風景，文明開化，風華絕代，歷久不衰。

◀美麗的煉瓦洋風建築，不僅時髦，
還有耐久實用的目的。

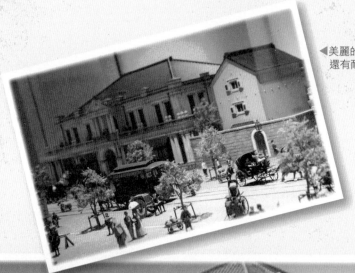

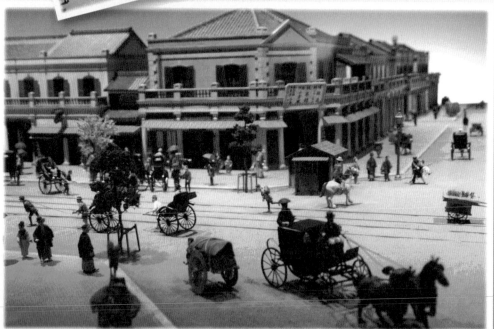

▲軌道上有馬有車，今日看來謬然，但卻是轉型期的折衷，全盛時期鐵道馬車有300輛車、2000頭馬。

日本明治時期大事記

年代	事件
明治元年 （1868年）	江戶城無血開城，「江戶」改名為「東京」，明治天皇即位，改元明治。
明治2年 （1869年）	天皇搬到東京，國都實際上從京都遷都到東京。創設華族（貴族制度），改革政府官制。東京—橫濱間的電信開通。
明治4年 （1871年）	廢藩置縣。制定戶籍法。舉辦「京都博覽會」。開放髮型、廢刀、制服的自由。
明治5年 （1872年）	設置琉球藩。新橋—橫濱間的鐵路開通，蒸汽火車成為庶民眼中「文明開化」的象徵。曆法由陰曆改為陽曆。日本第一間銀行（第一國立銀行）在東京開業。東京火災燒毀5,000戶，規劃建築防火耐災的銀座煉瓦街。瓦斯燈初次在東京街道點亮。
明治6年 （1873年）	「明治維新三傑」之一的西鄉隆盛下野（另外二傑是大久保利通、木戶孝允）。實施徵兵令，年滿20歲男子需服三年兵役。
明治7年 （1874年）	警視廳設置。日本出兵台灣。
明治8年 （1875年）	皇宮正式採用西洋料理，各地洋食店紛紛開張。民間設立育兒院（孤兒院）。
明治10年 （1877年）	發生「西南戰爭」，之後西鄉隆盛自殺。東京大學成立。舉辦「第一屆國內勸業博覽會」。首度引進電話，但僅限於部分警察和官廳使用。
明治11年 （1878年）	自由民權運動興起，爭取國民參與政治事務的權利。東京市營電車開始營運。
明治12年 （1879年）	琉球（藩）王國滅亡，改為日本沖繩縣。全國各府縣均設立了銀行。
明治15年 （1882年）	第一間動物園在東京上野公園開幕。「鐵道馬車」（馬牽客車，路面電車的前身）在新橋—日本橋間開業。
明治16年 （1883年）	洋館「鹿鳴館」開館，上流社會流行舞會和洋服。
明治18年 （1885年）	留聲機在各地販售。大磯海水浴場開幕。
明治20年 （1887年）	大日本帝國憲法發布。

年代	事件
明治22年 （1889年）	東京—熱海間的公共電話開通。
明治23年 （1890年）	第一回眾議院議員總選舉，帝國議會開議。東京・丸之內電信局正式設立，最早的申請案共199件。電車開始在內國勸業博覽會展示開動。東京的12樓高層建築「凌雲閣」展望台開幕。
明治26年 （1893年）	天皇詔令擴張海軍軍備。
明治27年 （1894年）	日清戰爭（甲午戰爭）爆發。
明治28年 （1895年）	清廷戰敗，簽訂「馬關條約」，割讓臺灣、澎湖為日本殖民地。
明治30年 （1897年）	日本國產第一支電扇發售。
明治31年 （1898年）	民法全篇開始實行。
明治36年 （1903年）	冰箱第一次公開展示。
明治37年 （1904年）	日俄戰爭爆發。第一間百貨公司「三越吳服店」在東京日本橋開張，和同期成立的帝國劇場（明治44年）都成為新興熱門娛樂場所。
明治38年 （1905年）	夏目漱石開始連載《我是貓》。日本戰勝俄國，確立了日本帝國主義、殖民地支配、民族優越意識和軍方勢力擴大。孫文在東京成立「同盟會」。
明治40年 （1907年）	小學由四年改為六年，強化國家主義教育。
明治42年 （1909年）	明治維新元老、首任內閣總理大臣伊藤博文被暗殺。
明治43年 （1910年）	日本併吞韓國。社會主義者幸德秋水（因企圖暗殺天皇的「大逆事件」）被處死刑。第一次國內飛機飛行成功。
明治45年 （1812年）	探險家白瀨矗成功踏上南極點。明治天皇駕崩，皇太子嘉仁親王即位，改元大正。全國登錄汽車破500輛。

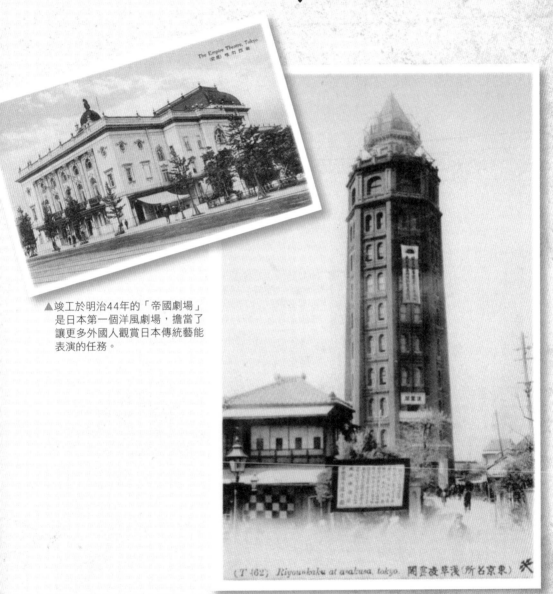

▲ 竣工於明治44年的「帝國劇場」
是日本第一個洋風劇場，擔當了
讓更多外國人觀賞日本傳統藝能
表演的任務。

▲ 位於東京淺草的凌雲閣，是360度的高樓展望台，還有30倍的望遠
鏡。

 ## 大正摩登：大眾—都市文化的形成

時序進入20世紀，日本的明治天皇在1912年駕崩，大正年代於焉起跳。「大正文化」，可以說是「都市文化」和「大眾文化」，越來越多農村人口流入都市，到都市謀生成為農村青年的憧憬。都會交通網的開發，形成興盛繁忙的人流物流，中產階級移往郊外，形成「衛星都市」。大正9年（1920年），東京的人口已從二十二年前的144萬，增加到335萬人；大阪也從82萬增到176萬人。

▼各式各樣鐵皮盒裝糖果的出現，反映了昭和大正零食的受歡迎。

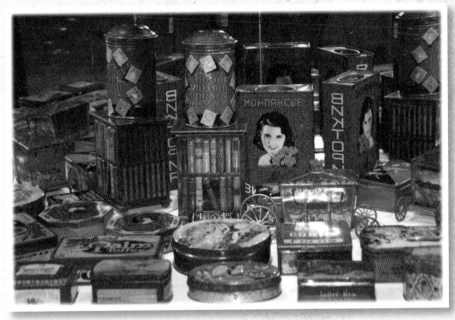

▲大正時期嶄新西化的廣告形象，對於商品銷售有推波助瀾之功。

　　人口遷徙到都市，造成急速的都市化，當時流行「今日帝劇、明日三越」的口號，上班階級、消費社會、民主意識和大眾文化，構成了都市生活的重心。更多婦女踏入職場，洋裝、洋服應運而生，出現了和洋折衷的服裝革命。「都市消費主義」興起，牛奶和乳酸飲料在日本消費社會逐漸普及，反映了飲食口味的改變。例如新飲料「可爾必思」的「初戀之味」風行一時；「森永牛奶糖」本來是大人的點心，但製造商在海報上畫了可愛的小女孩，吸引新顧客群的注意。除了飲料和零食，「咖哩飯、可樂餅和炸豬排」等使用平民食材的「西餐」，被稱為「大正三大洋食」，如今已是日本人不可或缺的家常菜了。

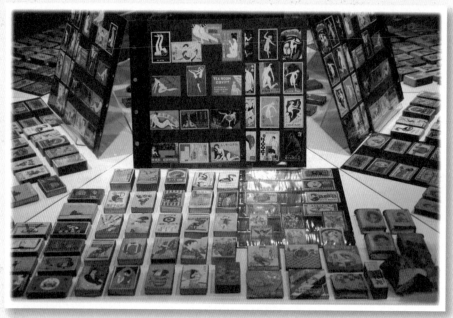

▲火柴在明治初年尚需進口，等到日本有自製能力後，也成為主要產業之一。

　　大正時期的政治制度，最重要就是「民主主義」和「自由主義」。大正文化是「教養主義」的文化，新聞、雜誌、電影、廣播等，代表了市民對知識和娛樂的關注，反映了民主運動和西化的思潮。大正人對「文化」入迷，「文化」不只是指文學藝術或抽象思維，而是最新、最酷、最流行、最有FU的事物。許多詞彙前方都冠以「文化」，例如文化住宅、文化溫泉、文化學院等等。

　　「文化住宅」有鮮豔的紅色屋頂和灰泥塗造的洋風外觀，強調個人主義的機能和各房間的獨立。洋風客廳中的西式藤椅，有別於傳統的榻榻

米，隔門也是木門，而非隱私較差的紙門。住在充滿西方想像、現代氣息的文化住宅，是地位和風格的展現，是大正人的追求與嚮往。

大正初期，日本的電力建設漸漸普及。大正4年，福島首度供給東京電力，東京的一般家庭開始通電。大正9年，東京已安裝了243萬盞電燈；而電風扇應當是日本最早普及的電器，早在1897年（明治30年）就有國產電風扇問世，大正時期更大量販售。

1923年（大正12年）9月1日，日本發生關東大地震，失蹤、死亡者超過14萬人，受災者340萬人，房屋毀損52萬7千戶，人命如同巨靈揉碎的葉子，飄揚散落於風中失滅。但東京早從江戶時期，便多次經歷明曆大火、安政大地震等震撼，每次也都如火鳳凰般迅速興起，災後的重建計畫，讓道路網、瓦斯和電力系統以及下水道更加整備。大正後期，中產家庭的照明從油燈、煤氣轉為電燈，熱能也由瓦斯改為電力，並使用電風扇、電熨斗、電爐，完成了簡便光熱設備的實用化。

▲明治末年出現了劇場改革運動，延續到大正時期，擴大為觀劇的娛樂風潮。

▲大正12年（1923年）關東大地震，凌雲閣未能倖免，僅存瓦礫供人緬懷。

大戰前後：不忍卒睹的一頁

1926年，大正天皇駕崩，皇太子裕仁親王即位，改元昭和；但軍國主義正轉向失控、激進與恐怖的方向。1927年（昭和2年），美國的華爾街市場崩潰，全球陷入經濟大恐慌，各國保護主義和政策方向更趨極端，衍生為第二次世界大戰的遠因。

1937年（昭和12年）7月7日發生「蘆溝橋事變」，中日戰爭爆發；1939年（昭和14年），納粹德國入侵波蘭，第二次世界大戰爆發；東亞地區則以日本為侵略的軸心國，發動了「大東亞戰爭」。但經歷數年的纏鬥、對抗與屠殺，日軍敗象已露，戰爭後期「玉碎」、「神風特攻隊」，你死我活的戰法，其實是已經找不到活路，找不到活著戰勝的辦法。1945年5月，德國投降；8月6日及8月9日，美國在廣島、長崎投下了原子彈，蘇聯對日本宣戰，昭和天皇認清大勢已去，在8月15日發布「終戰詔書」，宣告無條件投降。

9月，聯合國軍司令部（GHQ，聯合國軍方最高司令官總司令部）駐日最高司令官麥克阿瑟（Douglas MacArthur）咬著菸斗，以勝利者之姿來到日本。日本垂頭喪氣，默默接受託管統治，這個曾經趾高氣昂、不可一世的國家，無論在有形的空間或無形的意志上，都已是一片廢墟。

寫作名著《冰點》的作家三浦綾子，在戰爭期間是小學教員，因為曾經對天皇虔信不疑，在得知戰敗的那一天，還跪倒在地，邊哭邊向天皇賠

罪。她回憶美軍來臨後，下令師生在有軍國思想的教科書上塗墨，孩子們在不理解的狀況下照做了；說實在，不只孩子不知道身在歷史的什麼地方，連大人都不知道日本將要走向何處。

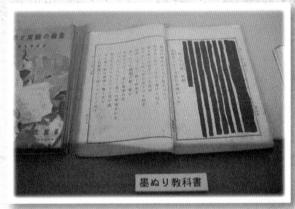

墨ぬり教科書

　　舞台美術家妹尾河童則在自傳小說《少年H》寫道，戰後文部省發布了通告：「無論任何事必須聽從佔領軍的指示，不得違抗。」以前不可違抗的是「日本軍部」，這次卻換成了「佔領軍」。1945年9月29日的報紙上，刊載了麥克阿瑟和昭和天皇並肩而立的照片，天皇穿著燕尾大禮服，拘謹而恭敬的站著；但麥克阿瑟卻是一身開領軍服，雙手放在腰後的輕鬆姿勢。勝利與失敗一目瞭然，對日本人造成相當大的衝擊。

　　這場戰爭，不但讓成萬上億人民喪生，也讓戰勝國和戰敗國都殘破不堪。那些號稱要實踐「八紘一宇」、「大東亞共榮圈」的野心家，狂夢完全幻滅，只是陪葬了無數人民，代價實在太大了。

　　1946年（昭和21年），天皇發表了「人間宣言」，人民心中的「神」變成了「人」。因為發動戰爭，日本的現世報來得很快，由於戰時的空襲，日本的工廠、生產設備變成破銅爛鐵，工商凋敝、百業停頓，生

懷念下町的腳踏車

◆企劃製作販售：TAKARA公司

等待著、守望著，聽到那叮鈴咚隆的聲音，就
知道賣東西、送貨物的腳踏車來囉！在商業店
鋪尚不發達的時代，這些沿街販賣的個人貨
攤，是主婦和孩童倚重的對象，每日為大家帶
來期待和歡笑。

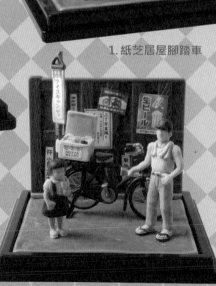

1. 紙芝居屋腳踏車

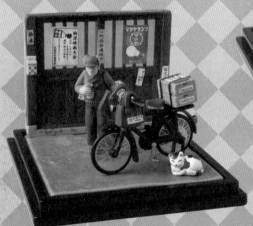

2. 牛乳屋腳踏車

3. 賣冰屋腳踏車

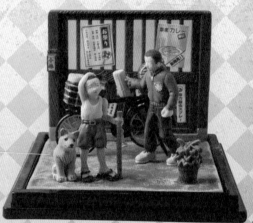

4. 新聞屋腳踏車

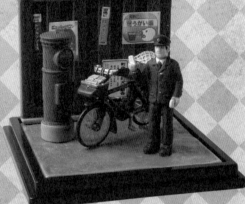

5. 郵便屋腳踏車

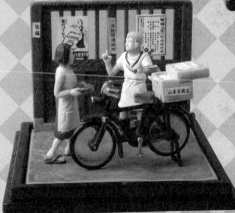

6. 豆腐屋腳踏車

活必需品嚴重不足，戰時公債與軍事費用造成了通貨膨脹，餓死、凍死時有所聞。冬天為了保溫，黑市的電爐大賣，但因為製品粗劣造成火災，所以最早制定家電安全規格的電器就是電爐。

在糧食匱乏的日子中，妹尾河童為了幫助家計，到佔領軍醫院幫美軍畫肖像畫，每張畫的代價是一包菸，三包菸可以換到一升二勺的米。他很高興可以吃到白米，但是也為了糧食問題和母親嚴重衝突。因為虔信基督的母親把米飯分給喪父孩童、返鄉軍人，在一次強烈爭執後，他衝出家門臥軌自殺，最後僥倖撿回一命。

昭和之光

◆ 造型總和監修：山田卓司
◆ 製作販售：TAKARA公司

日本「情景王」山田卓司在昭和34年（1959～）生於靜岡縣濱松市，曾在東京電視台的招牌節目「電視冠軍」中，締造兩度連續三連霸、總共六次優勝冠軍的紀錄，是日本知名度最高的傳奇模型職人。他擅於捕捉打動人心的場景，加以凝塑重煉、刻劃摹寫在微型模型中，屢屢讓觀眾讚嘆、深受感動。

這套模型描繪了昭和年間，生活中的小確幸與感動：姊弟在溪水邊聽著溪水淙淙、凝望閃閃發光的螢火蟲；夕陽時分，叮叮噹的電車靠站了，放學的孩童就要上車；還有背上負著嬰孩，一家三口漫步回家的幸福時光……值得一提的是，這三個模型全都可發光、有聲音，讓人彷彿進入了剎那的縮小時空。

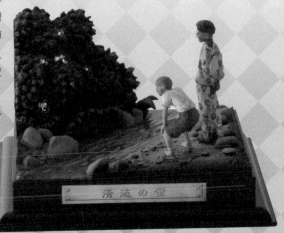

1.清流之螢

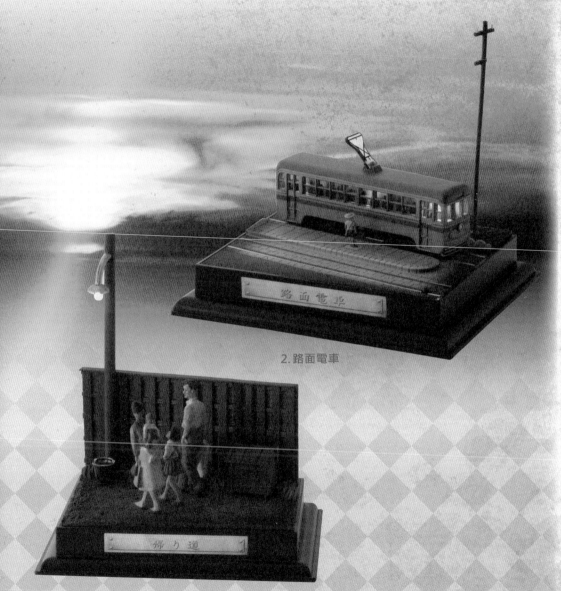

2. 路面電車

3. 返家之路

　　動畫「螢火蟲之墓」，也是從戰後餓斃在車站的少年，懷中藏著妹妹骨灰的糖果鐵罐開始……，可見物資短缺時期求生的辛酸痛苦。陷入一貧如洗的，還有妖怪畫家水木茂。雖然每天都在畫畫，但仍典當了所有家當，他說：「為了不要餓死，可是拼了命」、「連嘆氣都會覺得肚子餓，所以也就省了。」稅吏懷疑他們逃漏稅，認為「一般人是無法靠這點錢生活的」。水木茂解釋不通，最後氣得大喊：「你們這些傢伙，哪裡懂我們的生活！」拿出一大疊抵押的紅色單據，才讓稅吏啞口無言，匆匆離開。

　　創建於1946年的索尼（SONY，台灣原譯為「新力」）公司（前身

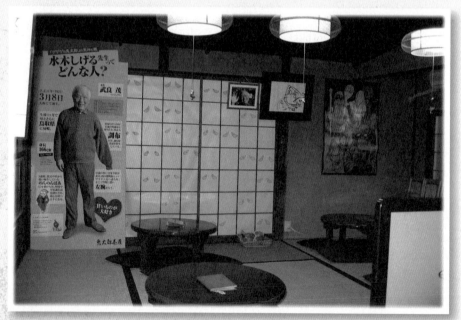

▲東京調布市的「鬼太郎茶屋」，展示妖怪大師水木茂的生平及作品。

▼水木茂筆下的鬼太郎、鼠男和眼珠
爸爸，都是讀者愛不釋手的角色。

為「東京通信工業」）在這一年年底（或說是
1947年）資金無以為繼，就要關門大吉。創辦
人盛田昭夫和部屬商量，去購買當時全民瘋狂
的彩券，如果中頭獎就有100萬日圓，馬上就
能從「下地獄」到「上天堂」了！兩人用零
錢買了10張彩券，七上八下的在公司發著
抖、圍著冷火爐、聽著收音機，等著生死存
亡的開獎。結果當然是一場空，他們像鬥
敗的公雞，一句話都說不出來，當時5萬
元就可以逼死ＳＯＮＹ公司，誰又能想
像，它後來會成為名聞全球的企業呢！

　　1947年（昭和22年），聯合國軍總司令部頒布了日本新憲法，將天
皇權力轉為虛位象徵，推動主權在民、財閥解體、農地改革、言論自由、
男女平權，改變了日本的政治社會體制。為了復興產業，政府投資石炭、
鐵鋼等重點產業，加速了通貨膨脹，發生勞工大罷工事件。

　　1948年（昭和23年），國際軍事法庭判決25名A級戰犯「有罪」。
輸掉戰爭，許多人失去了對明日的希望和勇氣。美國佔領軍以勝利者的姿
態統治日本，大肆宣傳美國文化與生活方式，日本人即使不服輸，卻也止
不住自卑感。象徵進步的美國生活，成為日後日本嚮往的風景，漸漸融入
了日本人的思維，或許模仿戰勝者的移風易俗，也是一種精神上的低頭
吧。

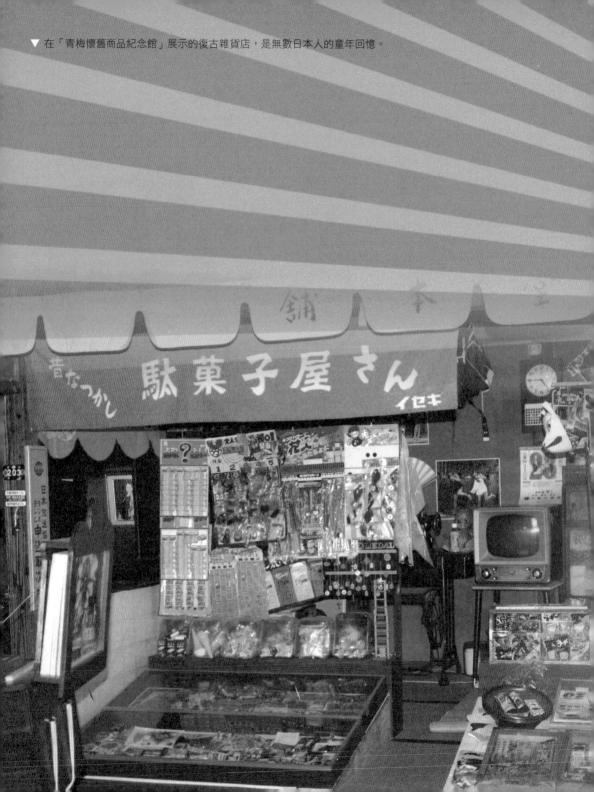

▼ 在「青梅懷舊商品紀念館」展示的復古雜貨店，是無數日本人的童年回憶。

高度資本主義前史
村上春樹的民間傳說

蘇的一聲，我們來到戰後復甦關鍵時期。一無所有的日本從零出發，人民一生懸命的建設、復興、奮鬥，血淚斑斑一言難盡，這不是歷史這根本就是一齣戲！之前用年表或鉅觀的敘述方式，似乎理所當然，因為那是long long ago，爺爺和爺爺的爸爸的時代，但是時序越接近親身生活之世，爸媽哥姐和本書作者、讀者都出生了，還要隔岸敘述，就是覺得彆扭奇怪。

這時候我找上了最熟悉的日本人，希望他助我們一臂之力。最熟，是因為許多台灣人是他的熱心讀者，至今台灣已出版了40多本他的書。談起他，不會有「那是誰啊」、「路人甲嗎」的尷尬，就像是大家的鄰居（不是元本山海苔嗎）。只是他本人根本不認識我們，聽到拍肩膀裝熟，應該會很驚嚇，但是沒辦法，這就是名人的宿命啊（奸笑聳肩）！

沒錯，你猜對了，他就是轟動武林驚動萬教，咚咚鏘鏘鏘鏘的——村上春樹（標題不是有嗎）！村上春樹出生在1949年，那是「團塊世代」的代表年份，他經歷了一半的20世紀，跟本書簡直就是天造地設的一對啊（村上翻桌）！

好了不要再鬧了，總之因為村上春樹，作者寫這一章超有感的，能夠火力全開是好事，在此要謝謝村上先生。

若您是出生在1970年代後的日本人、出生在1980年代後的台灣或香港人、或是出生在1990年代後的中國人，或許沒什麼機會體驗「高度資本主義前史」吧（這裡指的是一般論，扣除特殊階級或偏遠地域等因素）。

這雖然不是什麼不得了的體驗，或許您更想體驗海底三千尺、大峽谷空中漫遊，或是徒步環遊世界，不過就像村上春樹所說，那是「某個年代的民間傳說（folklore）」，所以就讓我們走進去吧。

 1949年（昭和24年）
村上春樹1歲

　　1949年1月12日，村上春樹生於千年古都京都。這一年，湯川秀樹獲得諾貝爾物理獎，也是史上第一次有日本人獲得諾貝爾獎。京都是纖細美麗的磁娃娃，為了保存這個珍貴的文化遺產，戰時美國甚至避開沒投下轟炸彈（不像東京被轟得焦土一片），因為成為人類歷史文化的罪人，可是要墮入無間獄的啊。

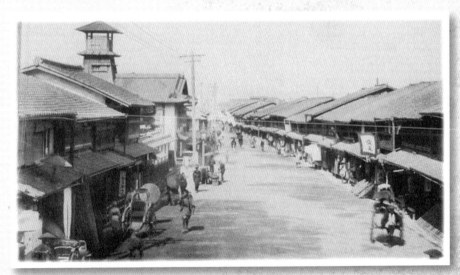
▲京都祇園是炫爛輝煌的京都文化的代表之一。

　　日本人稱呼1946年至1950年（昭和21至25年）出生的這一輩「團塊世代」，約有880萬人。而全世界的「戰後嬰兒潮」則泛指1945年至1965年出生者，人口超過2億人，是推升許多國家主要經濟成長、消費力旺盛的族群。

　　日本文化觀察家茂呂美耶在著作《乙男蟻女》中說，「團塊世代」幾乎走過同一條人生道路。他們青少年時散居於各地，卻因為升學或就業，集體移居到大都市，工作後又定居衛星城市，每天長程通勤（女子則多為家庭主婦）。他們是日本次文化潮流的始祖，青年時期立場鮮明，高舉反抗旗幟，但因為人數眾多，進入職場後卻又人云亦云，惟恐成為主流外的異類。他們是第一代「企業戰士」，享受過年功序列、終身雇用的好處，卻也給人保守而固執的印象。

　　身為戰後嬰兒潮、「團塊世代」的一份子，村上無疑是世代的重要代言人，雖然他發表的作品和多數日本作家大相逕庭，但是當時的氛圍和空氣，確實深刻融入他的周遭生活，無時無刻、無所遁形。

　　村上春樹出生在京都，不過嬰兒時期就搬到兵庫縣西官市的夙川，孩童時期又搬到大阪和神戶之間、知名的富豪村「蘆屋市」。谷崎潤一郎描繪關西富商四千金的《細雪》，以及山崎豐子刻劃銀行財閥的《華麗一族》，主角居住地都是蘆屋。但是村上說蘆屋是「很普通的人住的地區」，也不記得十幾歲時跟哪位「千金小姐」講過話，只記得深夜經常從家裡偷跑出來，到海邊去跟朋友喝酒燒柴火。

昭和鐵道旬味之窗：全國鐵道便當　◆ 企劃製作販售：可口可樂日本分公司

「初茶一之味」是可口可樂日本分公司推出的綠茶飲料（已無販售），這套食玩是限定附贈的非賣紀念品。全套共24組，含括日本全國各地最受歡迎、最吸引人的鐵道便當。其實很多公司都製作過便當模型，但它最特別的是，不像其他公司只製作單一便當，而是把便當放在火車的木製窗台上，揭櫫了旅客不是搭乘「高鐵」（新幹線），而是已消失的鐵路平快車，讓舊時代景象躍然眼前，也呼應窗外的茶園景色，以及產品主打的綠茶滋味。這種橫跨了單純空間，融入了時間想像的能力，正是它突出於其他企劃之處，是一般食玩非常少見的。

從明治到昭和時期，是日本人口遷移最劇烈的時代。無數的青年學子和年輕夫婦，從農村搬遷到都市，尋求更美好的新生活，以及更寬廣的夢想。日本1954年到1960年代後半，盛行「集團就職」；許多地方中學的畢業生透過學校和職業介紹所，引介到大都會或其他都市工作，當時的國鐵（現在的JR）還特別開動「集團就職列車」。許多人在長途火車中，懷著千愁萬緒，吞下便當中的米飯，流著眼淚看著窗外、思念親友，都是無數人真實的生命場景。歷經難以忘懷的挫折顛簸，以及美夢成真的歡欣鼓舞，庶民的時代奏鳴曲讓人低迴不已。

1. 北海道 函館本線 森車站 花枝便當

這個花枝便當可說是聞名全國，初登場是在昭和16年、函館本線的「森」車站，這個小鎮可以望見秀峰、駒之岳、青海原和噴火灣。販售以來仍不變的守護傳統味道，受到全國民眾的歡迎。

2. 富山縣 北陸本線 富山車站 鱒魚壽司

櫻花色的魚肉、綠色的竹葉、純白的壽司米，三種顏色的協調共鳴，從明治45年登場以來，就是富山的名產，在「便當大會」有「西方橫綱」之稱。

3. 秋田縣 奧羽本線 秋田車站 秋田比內地雞肉飯

以日本三大土雞的「秋田比內地雞」製作炊飯，撫慰旅客之心的美食。

其實他自己都忘了在處女作《聽風的歌》中，形容主人翁「出生、成長、而且第一次跟女人睡覺的地方」「前面是海、後面有山、遴接一個巨大的港口，是一個非常小的地方。……其中大部分人住在有院子的兩層樓房裡，有汽車，不少人家還擁有兩部車。」日本作家新井一二三說，村上寫的雖是1970年代的蘆屋，但可以說是相當準確的地區簡介。尤其書中人物「老鼠」的家是「連小型飛機都絕對可以停得下的寬闊車庫裡，塞滿了老舊或用膩的電視機、冰箱、沙發、全套餐桌椅、音響組合、餐具架等。」這樣的生活可是當時日本人夢幻的美式生活和美國車庫啊。

村上春樹小學就讀西官市立香護園小學（1955年4月，6歲），初中時就讀蘆屋的精道初級中學校（1961年4月，12歲），高中就讀神戶郊區的兵庫縣神戶高級中學校（1964年4月，15歲），常在神戶街上或三宮出

4.岩手縣 山田線 宮古車站
　草莓（海膽煮）便當

過去，三陸漁夫採集海膽和鮑魚後，便直接在船上用熱水烹煮，把海膽比喻為海之「草莓」，稱為「海膽煮」（野莓煮），配上蒸鮑魚，風味絕妙。

5.宮城縣 東北本線 仙台車站
　網燒牛肉便當

這是2011年遭逢「311」大地震的東北仙台，非常知名的名產。使用鹽胡椒調味的燒烤牛肉搭配麥飯，還附了發熱體，讓旅客可以吃到熱騰騰的便當。

6.福島縣 常磐線 Iwaki車站
　海膽飯

豪氣的鋪滿海膽，搭配刻花竹筍、香菇、蛋絲。這個便當在昭和44年起，由站前的旅館「住吉屋」製造販售，但因為平成17年旅館關閉，便當也停賣了。因為各地一片惋惜之聲，老店「鈴木屋」起而販售，是有幸復活的神奇便當。

沒，是個典型的「阪神間少年」。他描繪，當時的阪神間安靜、悠閒又自在，鄰近有山海大自然和港灣大都會，少年的村上徜徉於聽音樂會、逛舊書店、泡爵士喫茶店、看藝術電影、穿VAN上衣（這是什麼啊）。《海邊的卡夫卡》中，田村卡夫卡流浪隱藏的「甲村紀念圖書館」，原型也是蘆屋市立圖書館，更是他少年時常造訪的地方。田村卡夫卡的那句：「圖書館就像我的第二個家一樣。與其這麼說，實際上不如說圖書館對我來說，或許更像是我真正的家一樣。」應當類同他的自述。

　　《村上朝日堂是如何鍛鍊的》提到，村上春樹高中時，有個女同學屬於被歧視的（賤民）部落，但他完全不知道部落的存在，還無意的在黑板上寫了部落名稱，結果那個女孩大哭跑開，其他女孩也完全不理他。後來誤會解開了，但是他想起當時她們團結一致、不願意和他說話的情形，胸

7. 栃木縣 東北本線 宇都宮車站
玄氣稻荷壽司
這是深受消費者喜愛，加入大豆糙米、羊栖菜和特產葫蘆乾（加入栗子一起煮）的稻荷壽司，封面是當地的特色圖案「除魔之面」。

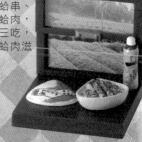

8. 千葉縣 總武本線 千葉車站
文蛤丼飯
便當裡有燒蛤串、白燒蛤及煮蛤肉，可說是蛤肉三吃，配菜牛蒡跟蛤肉滋味也很搭配。

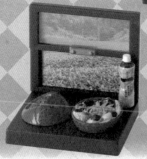

9. 群馬縣 高崎本線 高崎車站
達摩便當
每年1月6至7日，高崎市郊外的少林山達摩寺便會舉辦「達摩市集」，販售祈求開運的未點睛達摩像。這個昭和35年始賣的「達摩便當」，是當地的素食特色便當。

鐵道便當

口還會有點熱起來。因為他不自覺殘酷的傷害了別人，這個冷酷的事實，卻因為某種聯合的無言的正義而被抵制，這是這件沉重往事的積極面。村上春樹的正義，是即使這個處罰落到了自己身上，也願意正面面對錯誤，認同別人對自己的指責。他說：「很多人似乎有批評、厭惡我們這個世代的傾向。說團塊世代所經過的地方連草都生不出來。……不過我想我們的世代——也不像大家所說的那樣壞。」

提到日本發動的戰爭，村上春樹也有許多思索和反省。2009年，他在發表耶路撒冷文學獎得獎感言的時候，特別以他的童年經歷，提到自己的觀察：他說，父親曾經被強制徵召到中國打仗，身為戰後出生的小孩，他很好奇為何父親每天早餐前，都會在家中佛壇前非常虔誠地祈禱？父親說，他是在為所有死於戰爭的人們祈禱。看著父親跪在佛壇前的背影，他似乎感受到周圍死亡的陰影。

或許過世的父親帶走了那些記憶，但那些死亡陰影卻留在村上的記憶中，這是他自父親繼承到的、最重要的東西之一。或許每個人類，都只是一枚面對體制高牆的脆弱雞蛋，但戰勝體制的唯一可能，只來自於相信每個靈魂都是獨一無二的，來自於相信靈魂融合所能產生的溫暖。這是戰後之子的村上春樹，對戰爭的罪惡與體制的蠻橫，嚴正誠懇的公開呼籲。

面對殘破的家園，糧食危機持續惡化，在燒燬的蔚藍天空下、在敗戰的無窮痛苦中，想要掙扎求生，沒有希望是不行的。這時候大人的希望就是孩子們。在原爆地點的長崎山里小學，教師新木照子在《原子彈掉下來

10. 新潟縣 信越本線 新津車站 雪人便當

雪人是雪國的偶像，便當最大的特色是雪人容器，讓「雪國溫暖你的心」，配菜色彩豐富，吃完了還可以當成撲滿。

11. 東京都 東海道本線 東京車站 深川飯

別以為東京沒有人氣便當！雖然是豪華的大都市，但便當卻是意外的樸素，帶點甜味的蒸蛤配上柔軟的鰻魚調味，配菜醃製茄子也頗美味。

12. 三重縣 紀勢本線 松阪車站 哞太郎便當

邊吃鐵路便當也可以邊聽歌！這是日本第一個音樂便當「哞太郎」。名產松阪牛的故鄉，主菜當然就是牛肉，打開黑毛和牛蓋子，會傳出童謠「故鄉」的旋律，大受鐵道迷的歡迎。

13. 岐阜縣 高山本線 美濃太田車站 舟便當

發源於日本阿爾卑斯山的木曾川和飛驒川，在今渡地區匯流到犬山城這個區段，稱為「日本萊茵河」，火車窗外便能看見這美麗的景觀。便當是日本萊茵河之舟，內容為山珍松茸，限定販售，非常受歡迎。

14. 靜岡縣 東海道本線 靜岡車站 元祖鯛魚飯

從明治30年開始販售，最早的價格是25錢，可以說是歷久不衰的老資格便當。當時是用薄木片容器、櫻飯、真鯛魚鬆和白飯，嚐起來帶點甜味。

15. 奈良縣 和歌山線 吉野口車站 柿葉壽司

這是山中流傳的鄉土料理，用柿葉包起來的醋醃青花魚壽司，風味豐潤；另外柿葉也有抗菌的保存作用，讓山民在不靠海的地方，也可以嘗到青花魚之味。

16. 滋賀縣 東海道本線 草津車站 信樂燒松茸飯

「琵琶湖」是日本最大的湖，自鎌倉時代以來，琵琶湖畔的「信樂燒」就以六古窯聞名。這個歷史可以上溯自室町時代，當時信樂燒的茶器便已受到矚目。奢侈的信樂燒瓷器中，以松茸為主食材，打開蓋子，香味便撲鼻而來，可以享受美味的奢華之感。

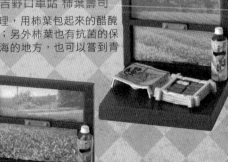

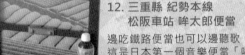

的那一天》書中敘說，「孩子們個個精神抖擻，爭先恐後地舉手搶答老師提出來的問題。套在他們身上的，是早已殘破不堪的夏裝；然而，孩子們的臉頰卻紅通通的，閃耀著潤澤般的光輝。剛從遠方望見這所學校的瞬間，我的心原本已經冷漠地緊閉起來；現在，當我凝視著教室裡的孩子時，卻又感覺胸口發熱，不知不覺地再度敞開了心門。」

團塊世代的孩童，在這個意義上擔負起了復興的重擔。在精神上已經投降的國民，面對佔領軍不是繼續抵抗、躲入叢林、打游擊戰等等，而是積極的人學習英語，消極的人填飽肚子，這可以說是平民實用性格的抬頭。而孩子們則更無邪、更直接，他們對昨天還是敵人的士兵露出天真的笑容，追逐在軍用卡車後面索取巧克力。「情景王」山田卓司做過一個「懷念終戰」模型，就是描繪孩子們飛奔跑向摩托車旁的美國士兵，伸出手問士兵要糖果，後方是把全家家當放在拖板車上，在堆滿瓦礫的泥土路上拖行著的父母親。孩童的笑逐顏開和大人的屈辱無奈，形成強烈的對比。西方和美國象徵富裕、充足、美好——和勝利，尤其對於輸得精光的人來說。在百廢待舉的時代，既然好不容易活下來了，求生的慾望、物質的渴望，反而是刺激人們忘記過去、面對未來的最大支柱。

也是在1949年，12月7日中國國民黨政府由四川遷往台灣台北。而中國共產黨則早於同年10月1日，在北京天安門上舉行開國大典。中國的政治、社會、經濟、文化制度，出現天翻地覆的大改變，台海對峙也影響了日本、朝鮮和東亞局勢。本來，美國的亞洲政策，是以國民黨政府作為防堵亞洲共產主義的堡壘。但是國民黨退守台灣，因此需要把日本也納入西

17. 兵庫縣 山陽本線
相生車站 星鰻便當

以室津港的星鰻為素材，有星鰻飯、星鰻壽司、星鰻散壽司、還有當地特產的玉筋魚煮和水果沙拉，是季節之味組成的便當。

18. 兵庫縣 山陽新幹線
新神戶車站 豬拍子

可愛的小豬陶器中，裝著以瘦豬肉為主菜的麥飯，健康滿點，吃完後還可以當成撲滿，是當地的人氣便當。

19. 愛媛縣 予讚線
今治車站 瀨戶內島
波海道 散壽司飯

以瀨戶內島的「瓢簞島」為模型的容器，盛放著當地名產燒章魚、魚卵、蜜柑寒天凍等的散壽司飯。

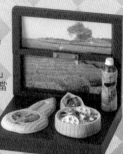

20. 高知縣 土讚線
高知車站 鯖魚之姿壽司

使用整條青花魚，看了令人食指大動！壽司飯中加入高知特產的柚子醋，魚肉和微酸的柚子味，入口風味微妙而纖細。

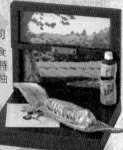

21. 山口縣 山陽本線
下關車站 福壽司

下關是河豚的主要產地，當地稱呼河豚（hugu）為「福」（huku），有「招來幸福」的意義，因此稱為「福壽司」，以河豚的魚肉和魚皮為素材，讓人享用海之美味。

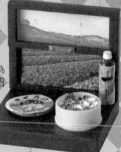

22. 長崎縣 佐世保線
佐世保車站
南蠻阿國魚飯

長崎人稱呼在平戶海峽和五島列島附近，捕獲的小飛魚為「阿國」。以前當地把這種魚燒烤、風乾後作為下酒菜，是產地獨特的風味。

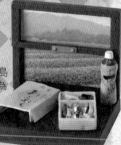

23. 熊本縣 肥薩線
人吉車站 香魚壽司

香魚是很受日本人喜愛的魚類，醋醃香魚搭配滑溜的昆布，做成美味的壽司，讓人感受到滿滿的清爽。

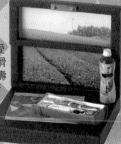

24. 鹿兒島縣 九州新幹線
出水車站
鹿兒島黑豬便當

這是在21世紀（2004年）才登場的新便當，剛發表就成為人氣便當，附上使用「鹿兒島黑豬」的證明書，搭配獨家配方的味噌燒烤，香氣十足，大受歡迎。

太平洋安全防線,為此美國大幅緩和日本的戰後賠償,從軍事的武裝解除,轉向支援經濟的政策,為日本的自立帶來正面影響。

韓戰爆發
1950年(昭和25年)

第二次世界大戰後,以美國為首的資本主義,和以蘇聯為首的共產主義,形成代表互相對立的兩大陣營,國際局勢進入長期的「冷戰」階段,並以太空科技、軍備競爭和外交折衝,取代直接的武力戰爭,對20世紀後半影響至鉅。

就像人們最喜歡看逆轉勝的比賽,在比賽結束、吹哨之前的三秒鐘,輸兩分的球隊投進了三分球。在一直枯坐在飲料桶邊的板凳球員身上,出現了像NBA「Linsanity—林來瘋」,林書豪轉敗為贏的奇蹟。

這樣的幸運,在1950年出現在日本身上。即使被侵略的國家再怎麼不是滋味、怨嘆上天不公平,但是日本人民掌握了歷史的契機,他們拼盡全力的,抓緊這救命的稻草,憑著巧勁一躍而上。他們知道這是千載難逢的機會,而機會,是給非常努力的人。

昭和25年(1950年)6月25日,北韓向南韓發動軍事進攻,韓戰爆發!美軍大舉增援南韓,中國也捲入戰局。1951年,聯軍總司令麥克阿瑟和美國總統杜魯門,對戰爭的看法發生嚴重分歧,麥克阿瑟被解職回國。

1953年6月8日，兩韓達成停戰協定，大約以北緯38度劃分南北韓。

韓戰期間，聯合國聯合司令部設立於東京，對於運輸、通信機器和軍事物資的需求，使得日本企業可以投資設備、鞏固量產，獲利大幅上升，經濟突破戰前水準，進入了真正的復興期。韓戰使美國警覺日本在反共據點上的重要戰略位置，也讓日本本身發覺到，戰前以紡織工業為中心的生產部門已經不可行了，必須增加建設重工業生產基礎，所以對鋼鐵、造船、化學等重工業投入大量資源，汰換戰前的老舊設備，也鼓勵民間企業積極投資，讓日本在戰後得以迅速強大，如不死鳥般迅速復興，成為美國之後的世界第二大經濟體。

不僅是日本國內的局勢，從谷底開始出現翻轉契機，同樣在這班「韓戰幸運列車」上的，還有東亞鄰近地區的台灣（中華民國政府）。當時台海兩岸的情勢頗為危急，美國眼見台灣面臨赤化，從韓戰爆發後，重啟每年對台1億美金的軍事和經濟援助。不但使風雨飄搖的國府穩住陣腳，也使得「耕者有其田」以及各項經濟建設計劃得以推動，更促進台灣的經濟結構轉型，從農業轉向工商業發展。但是對於沒搭上這般列車、甚至直接被列車撞上的人事物，當然就不是好事了，但時代的轉向，只能說是時也、運也、命也了吧！

鏡頭回到日本，受到美軍或韓戰影響的「小人物」身上：1950這一年，當年48歲、朝日新聞分社廣告部的職員松本清張，由於通貨膨脹、物價飛漲，餵養一家八口，幾乎已無法喘息。《週日週刊》在此時舉辦了「百萬

小說徵文」比賽，首獎30萬元，松本清張為了減輕家計，開始撰寫處女作，因為缺錢，稿子只能用鉛筆撰寫。沒想到這篇小說竟然獲得第三名，獎金10萬元，改變了他的人生，一代文學巨擘、推理宗師自此誕生。如果不是生活困頓，必須爭取高額獎金，或許後人看不到那麼多精采作品。

作家楊照分析，在日本戰前嚴格的社會分類中，出身寒微的松本清張沒有發揮、燃燒的機會，但是「戰後」特殊的時機和美軍帶來的強勢異質成分，才讓日本社會的偏見暫時瓦解，給了弱勢底層人物難得的機會。因此松本的代表作中，對於社會秩序的變化、戰後身分的掙扎追求，和人性赤裸裸的證明，觀察比別人更敏銳、更深刻，更深深打動了讀者。

另一個原先搖搖欲墜、卻因為韓戰起死回生的例子，是現在全球知名的豐田（TOYOTA）汽車工業公司。1949年，日本有1,000多家製造業倒閉，汽車工業也紛紛裁員，豐田公司面臨產品銷售無門、資金周轉不靈以及勞資糾紛困境，只能苟延殘喘。但就在韓戰爆發後，一大筆、一大筆來自駐日美軍和警察預備隊的訂單，化解了燃眉之急，不但那一年就轉虧為盈，到了年底還賺進了1億5,000萬日圓，是典型奇蹟式的幸運。

1950年4月，諾貝爾文學獎得主大江健三郎升上高中，他回顧從戰爭到戰敗，最大的影響就是讓同輩人了解到社會的變動。而創作《戰爭三部曲》鉅作的作家山崎豐子，更明白表示：「忘卻戰爭是很可怕的事，幾乎和自殺沒兩樣。」他們代表了日本的良心，終其一生都在發聲與反省「戰爭」。

昭和動物　望鄉篇

望鄉

1. 熱呼呼！親子猴齊來泡澡

2. 柿乾下，守候小雞的公雞

3. 香噴噴！緊盯著地爐的狸

6. 薪柴邊，想幫忙的小柴犬

4. 嘰喳喳！水龍頭的麻雀和青蛙

5. 好好睡！爐灶旁的小貓

 「日美安保」到「國際金援」
1951～1954年（昭和26～29年）

　　韓戰第二年（1951年）4月，日本與中華民國在台北簽訂了「中日和約」。9月3日，日本又與美、英、法等48個國家，簽署了「舊金山合約」，結束同盟國佔領日本的狀態，也請求加入聯合國，恢復主權獨立和正常國際地位。9月4日，「日美安全保障合約」（日美安保合約）正式生效，規定美國可以在日本繼續駐軍、保護日本及鎮壓日本內亂、維護遠東地區的安全和平等等。美國的一系列措施，主要在鞏固西太平洋的戰略架構，便於進行韓戰，並強化日美的軍事經濟關係。而中華民國放棄求償，亦是日本能快速復甦的原因之一。

　　此時「貿易自由化」是推動高度成長的動力，歐美國家希望日本開放貿易，政府也盡力推行，然而國內的革新派學者、勞工團體和主婦團體則反對，認為這是外國勢力的入侵、「昭和時期的黑船」。不過，開放派則以日本的資源匱乏、需要國際貿易推動經濟成長、不應因噎廢食等言論抗衡。最後，是開放派佔了上風，貿易自由化擴大了出口市場和國際競爭力，對國民所得倍增和經濟高度成長添加了動能。

　　工業發展和產業投資，都需要調度大量資金，日本除了在1952年加入了「國際貨幣基金」（IMF）和「國際復興開發銀行」（IBRD）；1955年更加入「關稅貿易總協」（GATT）。成為國際貨幣基金的一員，方便借入短期資金；進入國際復興開發銀行後，則更容易借貸長期資金了。因

為民間企業信用不足，當時是由日本開發銀行借款，再分別放貸給民間機構。1953年到1966年，日本共向國際借貸了8億6,200萬美元，開發基礎建設。

另外，當時也出現了許多創業家，展現了開拓的精神、創新的活力和拼戰的態度，例如SONY的盛田昭夫、本田（Honda）的本田宗一郎、京瓷的稻盛和夫等等。他們不畏艱難，進行經營企管與技術革新，開拓市場行銷，連結政府機構、商業市場以及研究機關，成為高度經濟成長的推手。

例如「昭和的愛迪生」、本田技研的創辦人本田宗一郎，就是一位化「不可能」為「可能」的天才技師。他出身貧窮的鐵匠家庭，學歷也只有高等小學，但是最初工廠的機器、電氣都是自己研發的，甚至還能夠自行製造石灰、水泥和玻璃呢！他在創辦工廠後，陸續開發了機車、汽車，並且到美國建廠，公司的第一條方針是「永遠擁有夢想和年輕」。但是創業過程艱辛困苦，1954年本田因為擴張太快，銷售不如預期，差一點倒閉。但危機也是轉機，公司痛定思痛，改善了收回貨款、提高資金周轉率的方式，多年後都還在沿用。

值得一提的，本田技研是第一個贏得F-1（汽車速度賽一級方程式）大賽的日本公司。本田宗一郎是個冒險家，他在年輕時（1936年，30歲）曾參加全日本汽車速度抗力賽，發生了九死一生的車禍，但是他一直夢想成為「世界的本田」，也以這樣的高標準訓誡鼓勵員工。1964年，日

本汽車業才剛萌芽，本田公司也搖搖欲墜，但是他卻正式宣布要參加F-1大賽。剛開始，連研發小組負責人都不知道什麼是F-1。這樣誇大的夢想，可說是讓同業笑破肚皮，連他都說自己瘋了。不過這樣野心勃勃的悲願，多年來成為上下一心追求的目標，1980年後更是每年花100億經費研發。終於在立定大志的二十二年後，亦即1986年，奪下了F-1大賽的冠軍，全公司欣喜若狂、無法置信，卻也有更多的驕傲。在追求完美的技術中，不斷提高生產品質，本田宗一郎總是強調「做他人還沒做的事」、「不要管什麼現有概念，我就是我」，充分展現了創業家的前進、創意、衝勁和活力！

　　同樣在創社精神揭櫫了「做別人不願做的事」、「比別人領先一步」的東京通信工業（索尼）公司，也是在1955年，製造出日本第一台電晶體收音機（TR-52型）。盛田昭夫帶著新產品到美國推銷，並決定放上「SONY」的商標；美國方面雖然訂了10萬台，但卻附帶不要「SONY」標誌的條件，因為沒人聽過這名字，恐怕會滯銷。這時候盛田的反應令人吃驚，他回絕了買方的要求，表示這筆生意不做了！因為這是索尼踏出「未來五十年」的第一

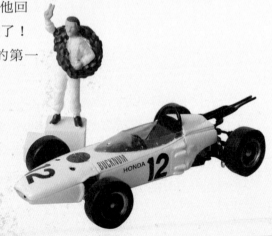

Honda本田 F-1 Ra-272

本田Honda公司在1964年開始挑戰F-1賽車。參加1965年墨西哥GP的三位選手，經過65周激鬥後贏得勝利，是日本第一次在F-1的個別賽獲得勝利，引起全國的大轟動。

（懷念的20世紀二代【交通工具系列】）

步！多年後他回顧這件事，認為如果追求眼前的利益，屈服對方的要求，就不可能有後來「世界的SONY」，這就是經營者的眼光和氣魄。

　　1955年，正值就業低迷的時期，失業的大學畢業生比比皆是。因為大學考試失常，「淪落」到地方的鹿兒島大學的稻盛和夫，本來希望到熱門的石化纖維業工作，卻因沒有門路而屢屢碰壁，報考帝國石油等多家公司也一一落榜，沮喪的他，差點就想去試試看黑幫「小櫻組」。最後他終於找到工作，並憑著認真優秀的技術力得到同僚賞識，共同在1959年創辦京瓷公司。創業第二年，部分不滿日夜加班的員工群起向他抗議，稻盛和夫雖然成功協調了員工情緒，內心卻也大吃一驚，因為他本來認為創立公司，是為了讓自己的技術傳揚於世，沒想到肩上承擔的卻是員工的生活和期待。於是他把想法修正為：為員工謀求幸福、為人類貢獻心力，這件事讓他蛻變成一位成熟穩健的經營者，同時也證明了，唯有共同為大眾謀福利的企業，才可能長久生存。

　　回到時局的議題上，因為韓戰對於鋼鐵、石炭、電力、海運、肥料、合成纖維、機器、汽車設備的需求，帶動了相關的設備及資金投資，於是國民的個人實質消費水準，在1953年突破了戰前的水準。高度經濟成長也使得日本的人口構造產生了大變化，為了脫離窮困的束縛，農村年輕人湧入都市工作，接續大正時期出現大規模的人口移動潮。1950年農業人口比例有45％、製造業人口比例有15％；但是1965年農業人口減少為35％，製造業急速成長為34％，後來製造業便超過農業人口了；1970年農業人口更減為27％，製造業成長到39％，兩者形成完全的逆轉。

　　雖然大多數人的生活依舊貧窮，購買家電好像是做夢一樣，是廣告或影像上才能看見的美國生活，但是各種宣傳也逐漸浮現，夢想的豐裕不再遙不可及。其實家電產品在昭和早期「幻之家電時代」便已萌芽，評論家大宅壯一稱1953年為「電化元年」。逐漸有了自信的日本廠商，也試著研發適合國內的電器，改良美式家電較佔空間、較耗水電的缺點。

戰後復興的「神武景氣」
1955年（昭和30年）

　　昭和30年代（1955～1964年），戰後的混亂衰敝告一段落，經濟發展的基礎轉為化學和重工業，日本進入爆發式的高速成長時期，可歸功於兩個重要經濟計畫，一是「經濟復興計畫」、另一個是「所得倍增計畫」。昭和30年代後半，池田勇人內閣登場，1960年提出的「所得倍增計畫」加速推動經濟成長，日本家庭、社會結構，生活意識和核心價值急遽轉變。

　　美蘇冷戰對立的年代，日本政治最大的特色，就是自民黨政權的一黨獨大制。1955年，確立了自民黨和社會黨的二大政黨，也就是「五五年體制」，一直到三十八年後的1993年總選舉，自民黨未能過半，才形成了聯合政府。「五五年體制」的最大優點是政治穩定，財金政策延續，社會經濟也高度發展，這一年堪稱是日本政治、經濟的決定性重要年份。

　　1955年至1957年，是日本經濟史上的「神武景氣」，正式啟動「耐

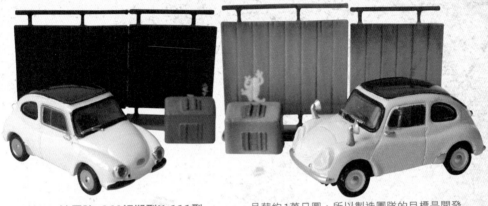

Subaru速霸陸　360初期型K-111型
（正色版：白色　月刊Lapota特別附錄：黃色）

1958年，富士重工業的國民車「速霸陸360」正式登場了！這輛車子長2.99m、寬1.33m、高1.38m、重385kg、排氣量356cc、最高馬力16ps，是備受矚目的國產迷你車（同時間還有廣島東洋工業的「馬自達R360」等車），售價42萬5千日圓。當時大學畢業生的初任

月薪約1萬日圓，所以製造團隊的目標是開發出：價格不超過35萬日圓、可以搭載四位大人、即使路況不佳時速亦能超過60公里的車子。「速霸陸360」雖然比預定價格高一點，但是大受歡迎，連「經營之神」松下幸之助都買了一台，直到1970年已賣出39萬台，價格也達成了原訂目標。

（懷念的20世紀二代【交通工具系列】）

久消費財」生產模式，是戰後的第一波經濟發展高潮。神武景氣活化了日本經濟，民眾從追求「三種神器」到「3C」，消費的夢想水漲船高，每個人都希望舒適便利的現代生活，從黑白電視、洗衣機和冰箱，後來更轉變到彩色電視、冷氣和汽車。

　　1955年，日本通產省（經濟部）提出了國民車（輕汽車）的構想，積極鼓勵汽車普及化。通產省的主要標準，是製造出「可搭乘四人（大人兩位、小孩兩位）、排氣量350到500cc、重量不超過400kg、最高速度可達100km/h、平常速度可達70km/h、月產可達2,000輛、價格不超過25萬日圓」等等條件的車輛。而汽車製造商也卯足了勁，在1950～1960年代推出各式產品，配合經濟的起飛，實現國民成為「有車階級」的夢想。

　　1955年，TOYOTA豐田汽車販售新品「皇冠」（Crown），售價1,014,860日圓，是日本最早的國產高級房車，新車發表會盛況空前，廣告詞：「總有一天要開開皇冠」風行一時。而台灣的第一批國產車，則是裕隆公司1957年製造的「吉普車」，目標消費者不是一般民眾，而是軍方和官方市場。

　　當時日本人最憧憬的便是「三種神器」，即「黑白電視機、洗衣機、電冰箱」。「三種神器」的普及，構築了嶄新的大眾消費文化。由於科技的革新，電氣製品大眾化，催生了家庭電氣化浪潮，大幅改變了人民的生活樣貌。新消費家電製品紛紛登場，民眾生活轉為美式消費方式，象徵科學技術的電視、汽車，為日常生活染上了舒適的色彩。

　　首先談到電視，它可以說是20世紀最大的電器革命、文化革命、傳播革命，甚至是家庭革命。日本從戰前就開始實驗電

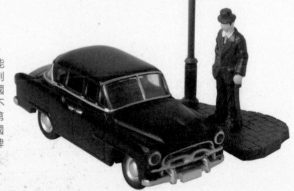

TOYOTA豐田　Crown皇冠

這一款TOYOTA於1955年推出的代表作，強調是「新時代的正統國產車」，操作性能舒適愉悅，以及優雅的紳士品味，十分受到歡迎。「皇冠」也是日本最早輸往美國的國產小汽車，雖然剛開始因為性能問題銷售不佳，但是經過一再的改良，直到1965年的第三代「可樂娜」（Corona），終於受到美國市場的好評，豐田汽車也打出了國際的品牌知名度。

（「懷念的20世紀」一代【交通工具系列】）

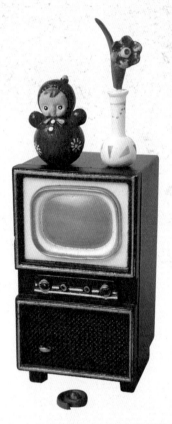

松下電器 17吋黑白電視機（17K-531）

這是1952年製作、販售的電視機。1953年，日本電視首播，大幅改變了國民的生活文化面貌。1965年，彩色電視售價是黑白電視的三倍，而16吋或19吋螢幕，就是很有魄力的「大畫面」了。

（懷念的20世紀一代【生活用品系列】）

視播放，但正式首播是NHK電視台在1953年（昭和28年）2月1日播放；同年8月，民間電視台（日本電視台）也開播了。當時日本大學生剛畢業的月薪約10,000日圓、初任公務員的月薪是5,400日圓，但14吋黑白電視售價要17萬5千日圓！並非一般家庭能夠輕鬆負擔。

起初電視台為了推廣新科技，在街頭設置了電視機，群眾萬頭攢動，群聚在街頭看電視；飯館和理容院也為了吸引顧客，而在店內放置電視機。當時最受歡迎的是大相撲、棒球比賽、摔角選手力道山等節目，變成了庶民的主要娛樂。而台灣第一家開播的電視台——台視，則是1962年10月3日試播、10月10日正式開播，如果不計「彩色試驗圖卡」，民眾看到的第一個「節目」竟是「國歌」（天寶宮女遺事，那是個放電影前還有國歌的年代啊）！當時台北市的電視還不到3,000台，國產的「大同電視」也在那一年販售，每台新台幣9,800元，大約是公務員十個月的月薪，但民眾同樣趨之若鶩。

昭和30年代的晚餐風景，就是「全家圍著餐桌吃晚飯」。主要的菜色有咖哩飯、烤魚、味

噌湯和炸可樂餅等等。以前主婦燒飯必須用材薪，不但需要購買儲放、保持乾燥，同時生火也需要技巧，往往弄得鼻嗆淚流，半天還生不起火來。1955年，東芝電器首賣世界第一個自動電鍋ER-4，售價是3,200日圓，強調「睡覺也可以煮飯」，造成大熱賣，開啟了日本的廚房革命。（而台灣的國產「大同電鍋」，則是在1960年推出，比日本晚了五年，很長時間都是留學生的至寶呢！）

電鍋的發明，不但免去了生火的麻煩，而且只要沒加錯水量，一個按鈕就會自動煮飯，對於主婦是一大福音，不但馬上造成大熱賣，而且在五年內就達到40％普及率。洗衣機、電冰箱、電視和吸塵器都是歐美發明的，只有是日本製造的，對人民的餐食風景造成很大的改變。1966年，出現了保溫電鍋；1970年新製的「電子保溫鍋」在國內大賣，因為能長時間保溫，即使是晚歸的一家之主，也可以享受到美味的飯菜。1972年，「電子煮飯鍋」也出現了，此時木製飯桶可以說完全的消失了。另外，1950年代也開始流行用家裡的果汁機打果汁喝。

「懷念的20世紀」一代
【生活用品系列】

◆ 造型企劃製作：海洋堂
◆ 製造販售：江崎固力果公司
◆ 出品時間：2001年11月

松下電器 電風扇（12吋桌上型）

說起昭和時期的消暑電器，當然就是電風扇。在榻榻米上吹乾扇、嚐西瓜、吃冰，是很多人的童年溫馨回憶。這個1936年生產的電風扇，圓胖胖的造型令人倍感親切，造型師還搭配了小豬蚊香，更顯可愛。看到這支電扇也讓人想起台灣的「大同電扇」（只不過是草綠色的），可別小看大同電扇，剛開始販售時，一台要賣一兩黃金呢！

松下電器　電熨斗（250W家用）

這是1931年，松下電器的熨斗之模型，還附有熨斗台和噴霧器，熨燙前先噴水，布料將更平整好看。

生活
用品

松下電器　電冰箱（NR-351）

電冰箱還未普及前，冰販會騎著腳踏車送冰、賣冰，主婦則把冰和食物放在當時的「冰庫」，一種上下兩層的木製櫥櫃中存放。

日本最早輸入冰箱是在1923年（大正12年），而第一台國產電冰箱，則是東芝電器的前身「芝浦製作所」，在1930年（昭和5年）以美國奇異公司為師製作完成。

昭和30年代，電冰箱的價格大約6～7萬日圓，而當時大學畢業生的月薪才1萬日圓上下，但因為深具實用性，它仍然極快普及，大約在1960至1970年的10年間，普及率便達90％。

這個模型是參考1953年的機器製作。

松下電器　圓桶型吸塵器（MC-8）

家電風潮大幅縮短了家務時間，讓主婦從家務勞動中解放，這是1959年出品的機器，紅白的鮮明顏色，搭配在座墊上安睡的貓，是溫暖的家居印象。這段時期，有更多日本住家由和風轉向洋風，居家掃除從「掃」變成了「吸」，吸塵器變得更普及。

　　日本人可以說是世界上最注重清潔、最愛洗滌的民族了。古早時期、洗衣機尚未發明前，都是用木製的「洗衣板」來洗衣。自從工業革命，棉織品可以大量生產後，民眾衣著便以棉織品為主，最早的洗衣機是業務使用；在電力暢通、下水道齊備等社會條件比較完善後，才出現了家用洗衣機。美國早在1930年代的經濟大恐慌以後，洗衣機、電冰箱和私家車便逐漸普及，確立了「美國生活」的形態。

　　日本最早引進洗衣機是在1922年（大正11年），1930年（昭和5年）芝浦製作所（現在的東芝電器）接受美國的技術指導，開始製作國產最早的攪拌式洗衣機。戰後，有越來越多日本人穿著洋裝，最初洗衣機仍是昂貴的電器用品，但隨著廠商的展售說明「五人家庭的主婦，一年的洗衣量相當於一隻象」，洗衣背後的沉重勞務量也深入人心，有越來越多人願意掏錢購買洗衣機。1955年，三洋（SANYO）公司開始生產「噴流式洗衣機一號」，後來又販售「雙槽式附脫水機洗衣機」。1961年，日本的電動洗衣機普及率已達50%，比起吸塵器的20%、電冰箱的10%高出許多，象徵了婦女勞務量的減輕。現在更是邁向全自動、靜音、大容量，甚至是纖細高機能的洗衣功能。

　　台灣的「天團」五月天創作過一首歌「洗衣機」，描述這個龐大、在我們生活中十分必須、卻又最不起眼的家電：

洗衣機　穿著一身　退色塑料壓克力
獨坐在陽台上　受日曬風吹雨淋……

> 木訥的洗衣機　從沒有主題曲
> 只有風霜灰塵　讓人不想接近
> 從來沒有一句怨言　你丟多少它都洗

　　五月天的阿信還形容其他的電器：電視機「孩子們目光都以它為中心」，光碟機「帶我經歷了冒險與愛情」，冰箱「肚子裡裝滿啤酒和冰淇淋」，咖啡機「帶著書卷貴族氣」，電唱機晉身「光榮的古董級」，但是「木訥的洗衣機　從學不會討喜」。有一天孩子想幫忙洗衣服，卻發現它早就壞了：

> 奇怪是誰一直清洗著　我闖的禍和污泥
> 好久以來　原來我衣服全部都是媽媽洗

　　聽到這裡，我們才恍然大悟，原來這首歌寫其他電器，全部都是聲東擊西：

> 從來沒有　一句的怨言　你丟多少她都洗
> 她卻總是　全新又全力　直到顫抖了身體
> 多少年了　旋轉又旋轉　時間一眨眼過去
> 才發現了　媽媽一直是我　無聲洗衣機

　　所以，下次在陽台看見了這個巨大的塑膠機器，別忘了感謝一向為自己付出的家人，畢竟在外面受了風吹雨打，最美好的還是家簷的燈光，最溫暖的還是親人的關懷啊。

「懷念的20世紀」一代
【交通工具系列】夢想的有車階級

◆ 造型企劃製作：海洋堂
◆ 製造販售：江崎固力果公司
◆ 出品時間：2001年11月

交通工具

MAZDA馬自達 T-2000型

這種高速成長時代常見的三輪汽車，現在日本幾乎看不到了。因為車身容易迴轉、構造簡單、價格便宜，當時比四輪汽車還受歡迎。以這輛大約1970年出品的MAZDA T-2000來説，全長約6公尺、排氣量是1985cc、馬力81ps，價格為68萬日圓，便於在狹長的山路上搬運木材，許多人都記得這個貓頭鷹般的「大眼燈」，最大運量可達2,000公斤。

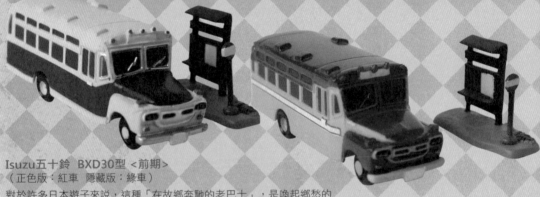

Isuzu五十鈴 BXD30型 <前期>
（正色版：紅車 隱藏版：綠車）

對於許多日本遊子來説，這種「在故鄉奔馳的老巴士」，是喚起鄉愁的「昭和風物詩」。這輛Isuzu製造的戴帽巴士，即使在鄉間小路或未鋪柏油的山路，也不像箱型巴士的砂石比較容易捲入引擎，因此1960年代仍生產了不少數量。

但是因為箱型巴士的載客量較大，有助於改善交通擁塞問題，因此1965年左右，箱型巴士解決砂石捲入缺點後，戴帽巴士便逐漸被汰換，約1970年左右消失。現在日本還有數十輛戴帽巴士在各地奔馳，主要載運觀光客。

Honda本田 Super Copper C-100

無論是男女老少，不分送貨、送信或載小孩，這輛Honda摩托車（50cc）從1958年8月販售以來，到現在都還能看到它在街道上活力十足的奔馳，車子以「技術和低價」聞名，是本田技研的王牌。但是因為太暢銷，導致競爭者的大量傾銷，本田毅然在冬天的滯銷期，史無前例停工5天，進行生產線調整。當外界出現「本田是不是完蛋了？」的質疑聲浪，本田靠著靈活的策略，再一次度過難關。本車最早的售價是55,000日圓，在「懷念的20世紀」2002年出品的時候，在世界上已經賣出超過2,600萬台。

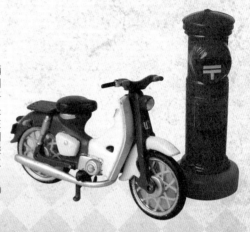

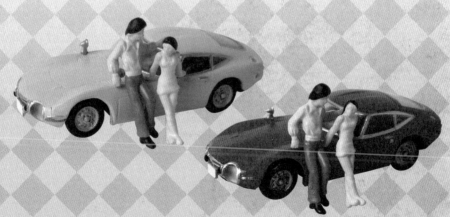

TOYOTA豐田 2000GT MF10 <前期>
（正色版：白車　隱藏版：紅車）

日本汽車工業的驕傲，曾於1967年「007」電影大展身手的TOYOTA 2000GT跑車，第一次登場是在1956年的東京汽車展。號稱世界水準，擁有全四輪真空倍力裝置、盤形制動器，最高速度可達每小時220公里，以高速性能、超群耐久及安全性著稱，虜獲當時青春少年郎欣羨的眼光。

 ## 1956年（昭和31年）

這一年，橫山光輝的《鐵人28號》開始在《少年》月刊連載。日本團塊世代以後的兒童，可以說是「漫畫世代」，把漫畫當成人生的教科書，漫畫陪著他們長大，度過少年與青年期。

昭和30年代前半，日本看漫畫的風氣，開始從「借」轉變為「買」，租書店在社區中消失了，變成令人懷念的存在。那個時代，記憶的風景是木頭電線桿、馬口鐵牌、郵筒、垃圾箱、牛奶箱、傳單和空地的水泥筒。漂浮在藍天上的雲非常白，蟬叫的聲音有如鼓鳴，烈陽曬乾了褐色的泥土路，午後有一段時間無風，連風鈴都悄無聲息了。

巷子裡是小孩子活動的天下，雜貨店是孩子的社交場所和情報收集站。雖然那裡只有顧店的老奶奶、裸落的電燈泡、簡陋的木板房，以及抽不中的零食籤，但大家每天都會去繞繞。當時最受歡迎的雜誌有《少年》、《少女》等等，席捲了兒童市場，銷量更突破100萬本。孩子數著每月雜誌的出刊日，心跳著猜想下一期故事，在發售日徘徊在街頭等待。

男孩子喜歡機器人、英雄、打擊壞蛋，在夢裡也替原子小金剛或鐵人28號擔憂。女孩子則為美女身世一掬同情之淚，幻想自己也是和父母失散的千金小姐，和外國的帥哥貴公子談戀愛。隨著經濟的發展，連漫畫都講求效率，變成了週刊，更誇張的迎接了黃金時代，後來已經不是一本週刊、而是數本週刊的銷量都破百萬本了。

食玩界天王：「江崎固力果」

談起日本食玩的開宗始祖，就是「江崎固力果」公司。

公司歷史可以上溯到大正時代，它的企業圖像：一個高舉雙手、跑達終點的馬拉松選手，幾乎每個日本人都認識。固力果的創業者江崎利一，考慮到小孩子最喜歡「吃」和「玩」，便在大正12年的「營養菓子固力果」牛奶糖（印有「文化的滋養菓子」標語，大正時期的特色）放進「豆玩具」，讓小孩子吃零食時，還有拿贈品的驚喜。

除了「豆玩具」，固力果公司還贈送過賽璐珞玩具。在大戰時期材料缺乏的年代，以贈送紙卡和粘土玩具為主；戰爭激烈的1942年，公司曾經停產，但在1946年又重啟生產，贈送粘土玩具、蠟筆、橡皮擦等實用的物品。1953年以後，固力果公司送過流行的賽璐珞玩具，後來也出現金銀絨線製作的娃娃、動物或戒指，十分受到女孩子的歡迎。

1957年，贈品還分為「男孩用」和「女孩用」，增加了食玩的變化。在日本經濟逐漸起飛後，食玩界的競爭也變得激烈，1963年，明治製菓巧克力贈送「原子小金剛」貼紙，就造成學童的收集大騷動；固力果則是以贈送「鐵人28號」刺繡徽章還擊，掀起了食玩戰爭，當時固力果的售價是一個10日圓。收集貼紙之後是卡片，1972年，學童為了抽「超人力霸王」卡片，甚至只為了拿贈品而購買，拿出贈品後卻將食物丟掉，造成許多父母的反彈，發起了「不購買運動」，才讓熱潮冷卻。

固力果贈送「食玩」的影響不只是日本，甚至也影響到台灣，這些年來從乖乖、7-11以及全家等各大便利商店的集點熱就知道，食玩這種「不知道裡面有什麼」的力量很強啊！直到今日，每個人打開盒蓋的瞬間，又期待、又怕受傷害的心情，始終沒有改變。

▲1950年代，固力果公司贈送的食玩。

鐵人28號　「懷念的20世紀」一代

1956年，《少年》月刊開始連載《鐵人28號》；1963年又在電視播映，是孩童的人氣王。「鐵人28號」是舊日本陸軍開發的無敵兵器，有甲冑般的鋼鐵外型，藏在祕密的研究所裡，為了維護世界的和平正義，與少年偵探金田正太郎一起對抗惡勢力「十字結社」，包含了機器科幻和偵探冒險，以及邪惡組織和正義少年的對立等元素。鐵人28號由金田正太郎操縱，每個小孩都憧憬他手上的遙控機，可以控制機器人強大的力量。

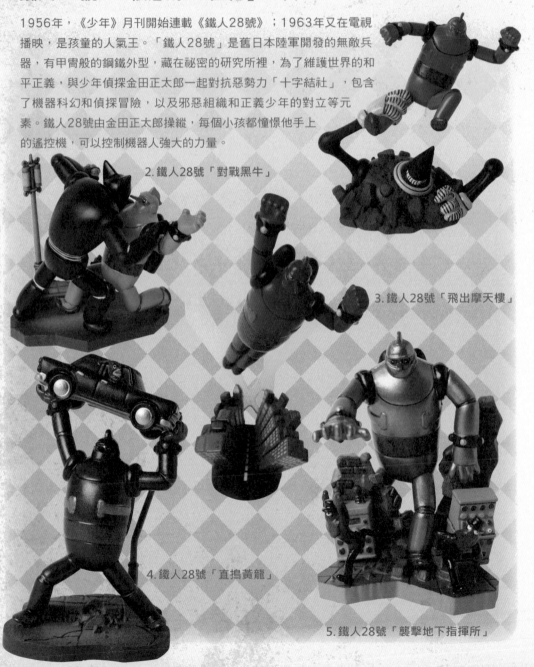

1. 鐵人28號「激戰巨大機器人怪物」

2. 鐵人28號「對戰黑牛」

3. 鐵人28號「飛出摩天樓」

4. 鐵人28號「直搗黃龍」

5. 鐵人28號「襲擊地下指揮所」

鐵人28號 「懷念的20世紀」二代

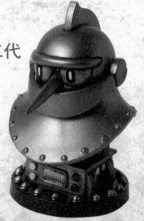

1. 鐵人28號「胸像」

2. 鐵人28號「誕生」

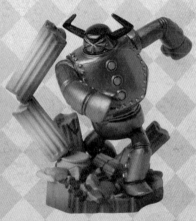

3. 鐵人28號「軍事機器人撒旦的爆走」

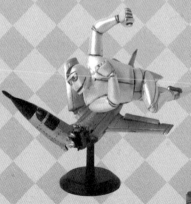

4. 鐵人28號「飛行機器人的空戰」

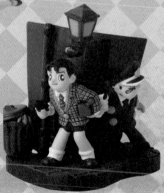

5. 鐵人28號「正太郎追蹤」

鍋底蕭條
1957～1958年（昭和31～32年）

1957年6月，日本首相岸信介和美國總統艾森豪簽署「日美共同聲明」，也象徵著美日關係的新時代。蘇聯1957年10月發射了世界第一枚人造衛星，同年11月成功在第二枚衛星上載了太空犬。美國則是在1958年1月，才成功的發射了第一枚衛星，那是個太空競爭的年代。

經歷了兩年多的「神武景氣」，1957至1958年，日本經歷了短暫的「鍋底蕭條」，因為通貨膨脹加上外匯危機，政府採取了財金緊縮和抑制出口措施，景氣一時陷入下滑，不過在1959年便順利度過，進入下一波景氣循環。

「懷念的20世紀」二代
【生活用品系列】

生活用品

◆ 造型企劃製作：海洋堂
◆ 製造販售：江崎固力果公司
◆ 出品時間：2002年10月

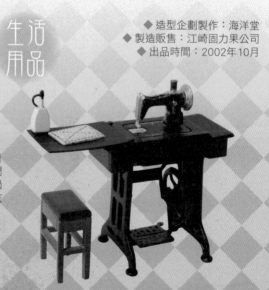

1.腳踏裁縫車
還記得裁縫車的腳踏板卡搭卡搭的聲響嗎？今日聽過這個聲音和皮帶迴旋的人已經不多了。我們生活在一個工廠大量生產成衣的時代，但是在過往的家庭，母親把關愛一針一線，縫入家人衣褲，卻是常見的情景。

20世紀少年少女
日本懷舊時光袖珍之旅

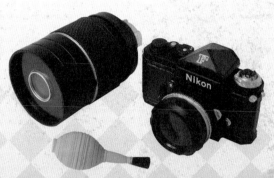

2. Nikon相機　NikonF

Nikon公司在1959年，以最新技術發表了這台
F系列的單眼反光式相機，堪稱日本相機之王，
不僅在國內，在海外也有很高的評價，長達15
年都是長銷商品。具有高性能、耐久性以及洗
練的攝像技術，是令相機迷津津樂道的名機。

3. 松下電器　音響HE-3000

從老式黑膠唱片到CD、MP3，
短短半世紀，我們已經歷過數
次音響的革命。早期的音響有
像家具一樣大的喇叭，現在口
袋裡小巧的ipod已經看不到
了。

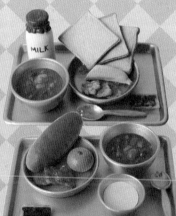

4. 學校早餐

戰後，日本政府為了國家未來的主人翁的健康
成長，從1947年開始推動學校供應300萬兒
童營養早餐，內容包含脫脂牛奶等等。到了
1952年，又進一步推廣到全國小學，還加入
了麵包、鯨魚肉等等，連早餐也充滿洋風。

5. 餐桌與早餐

有多久沒有跟全家人一起同桌吃早餐了呢？對於忙碌
的現代人，恐怕很多人都是買了便利商店的早餐，匆
匆打發的吧？過去在榻榻米的圓桌上，大家一起吃早
餐的情形，現在已經很少看到了。

　　值得注意的是，後來引起環境爭議的生產方式，也在這一年悄悄出現。1957年8月27日，日本第一個原子爐開始在茨城縣東海村運轉。而塑膠水桶也開始在市面上販售，當時的售價是1,200日圓的高價，堪稱日後塑膠製品氾濫的起始。

　　1957年，可口可樂在東京開始銷售，售價是250毫升、50日圓。另外，這一年，東京通信工業（索尼）公司開始販售TR-63型袖珍收音機，當時是世界上最小的收音機。每台售價13,800日圓，大約是上班族一個月的月薪，但是銷售成績十分優良。這也是日本第一台外銷美國的電晶體收音機，同樣受到歡迎。當然，在這次的機器上，大大的打著「SONY」的商標。

西洋事情：可樂120週年

◆ 企劃製作：可口可樂日本分公司

如果說什麼是人類歷史上最有價值的飲料配方，那麼無疑是Coca-Cola了！1957年開始在東京販賣的可口可樂，是美國喬治亞州藥劑師約翰·彭柏頓博士（John S. Pemberton）在1885年調製出來的，當時是日本明治時期。2006年5月8日，可口可樂歡度120歲生日，日本可口可樂公司特別推出了這個隨瓶贈送的食玩，全套共24件。

1886年，可口可樂在藥房（你沒看錯！）首賣，因為當時禁酒，所以是無酒精（但含咖啡因）配方，但後來它令人上癮的程度，是許多酒類都瞠目結舌的。百年來，可口可樂不但是美國文化的象徵，更讓股神巴菲特宣稱「世界再變，人們還是會喝可口可樂！」並且一直是他的長期持股。

當然，正如每個巨星都會遭遇的一樣，圍繞在可口可樂周圍的祕密、謠言、批評和讚美總是揮之不去，包括它從未公布的珍藏配方、侵蝕洗胃的傷身傳言、百事可樂的競爭搶市、跨國資本主義代表等等，但它仍是全球最知名、販售最廣、雄踞飲料龍頭的公司。無論您喜不喜歡，都不能否認它對全球人類生活的影響力。

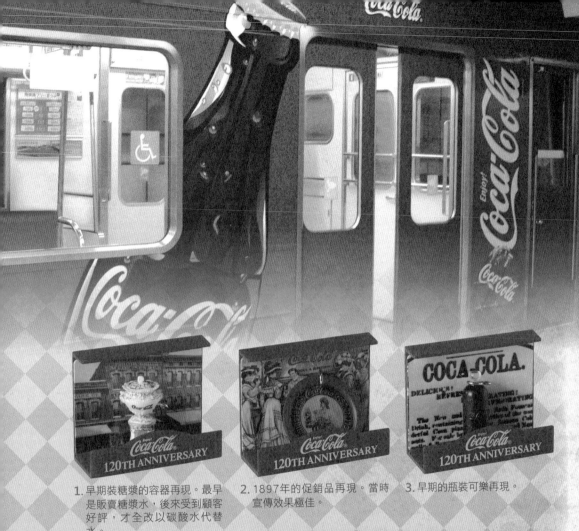

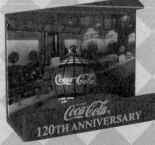

1. 早期裝糖漿的容器再現。最早是販賣糖漿水，後來受到顧客好評，才全改以碳酸水代替水。

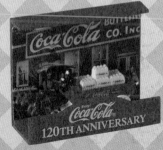

2. 1897年的促銷品再現。當時宣傳效果極佳。

3. 早期的瓶裝可樂再現。

4. 早期最受歡迎的店頭廣告促銷品再現。

5. 早期販售馬車再現。

6. 1896年生產的時鐘促銷品再現。

7.1892年瓶裝可樂再現,封口
　已經能完全密封。

8.1910至20年代,裝飾著可樂
　標誌的福特Model-T汽車。這
　是福特經過20年研發,運輸
　史上第一部大量生產的汽車,
　改變了人類的歷史。

9.1915年的原型瓶。中間膨大
　是其特徵,前端縱形的條紋是
　獨創的設計。

10.福特Model-T汽車誕生後19
　年,1930年代生產,預約即
　達50萬台的商用車,經濟、
　耐久是其特性。

11.早期小商店的木製冰箱再
　現,用以冰鎮可樂。

12.6瓶可樂木箱再現。為了解
　決搬運的問題,可以輕鬆拿
　取的木箱出現了!

13.1930年代的可樂聖誕老公公
　廣告再現。

14.1930年代的福特貨車再現,
　外表多塗漆為黃色,有宣傳
　廣告的效果。

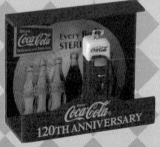

15.1956～59年,大好評的可
　樂自動販賣機「V44」(因
　為可裝44瓶可樂)。

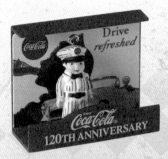

16. 1960年代，擺設在店頭的可樂促銷娃娃再現。

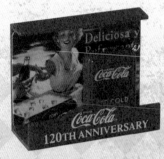

17. 1930～40年代，受歡迎的移動式冰箱再現。

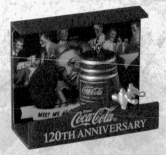

18. 1950～60年代，桶裝可樂再現。當時的廣告口號是「什麼都比不上一杯可樂！」

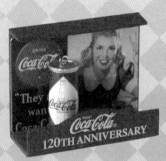

19. 1966年的罐裝可樂再現。

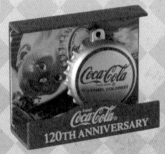

20. 最具代表的可樂王冠瓶蓋。請注意王冠上一定要有21個凹凸。

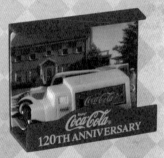

21. 1930年代的福特AA車款，長方的車身有移動式廣告塔的效果。

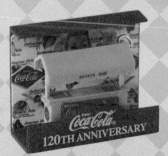

22. 1950年代，夏天的移動式可樂販賣車再現。

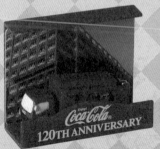

23. 21世紀，日本各地運送可口可樂的三菱貨車，鮮豔的紅色非常引人注目。

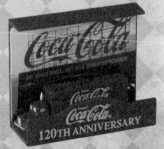

24. 21世紀，大量運輸的時代，許多國家的可樂貨車再現。

可口可樂藝術車收藏

◆ 製作販售：TOMY公司
◆ 系列號碼：TOMICA系列第8彈

TOMY公司的前身是1924年成立於東京的「富山玩具製作所」，2006年和TAKARA合併，改為「TAKARATOMY」，是日本知名的玩具製造商。這是合併前出品的、一套12款火柴盒合金小汽車，外盒做成「抽抽樂」形式，鮮豔的紅色迷你車系，正是可口可樂令人印象最深刻的識別色。

可樂

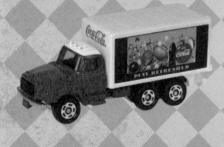

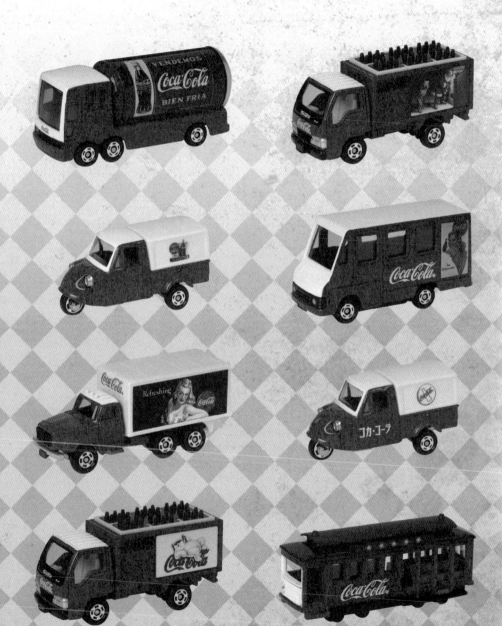

 岩戶景氣
1958年（昭和33年）

很難想像，半世紀以前的未來，已經是我們的每一天了。

1958年，東京鐵塔正在一吋吋的長高，它就像一暝大一吋的孩子，在日本人的心中天天生長著，生長速度就像「希望」一樣快，那是每天都閃耀著光輝的昨日。雖然生活一點都不充裕，但是心中有夢，因此亦不覺苦。當時無法想像會有手機、電腦、網路或3D電影，但是夢想在背後支撐著，所以有勇氣向前邁進。那個指標，就是向天延伸的東京鐵塔。

東京鐵塔在1958年12月23日開幕，這不是日本第一個高塔式建築，早在戰前就有位在大阪的「通天閣」（毀於戰時，1956年再建），而名古屋塔則是1954年開業。但是最具代表性的，當然還是東京鐵塔。昭和30

東京鐵塔＆東京晴空塔

	東京鐵塔	東京晴空塔
開幕時間	1958年12月	2012年5月
高度	333公尺	634公尺
主要功能	電波塔	電波塔、展覽館、購物中心
世界紀錄	落成時為世界最高的自立式鐵塔	世界最高的自立式電波塔
投資金額	28億日圓	650億日圓
建築設計	內藤多仲＆日建設計株式會社	日建設計株式會社（建築師安藤忠雄、澄川喜一）
展望券價格	大人120日圓	大人2,000日圓
參觀人數	最高記錄：單日4萬人、單月71萬人	開幕當天約20萬人

年代，東京的建築限制高度約33公尺（10層樓），但鐵塔突破了這個限制，落成後高度為333公尺。它在1957年動工，曾是「世界第一高塔」，總工程費用則是28億日圓，大人的展望券是高價位的120日圓，但仍是一位難求，日本人爭相前往觀看世界最高建築的勝景，人潮蜂湧而至，排隊搭電梯需要兩、三個小時。

這一年，日本的電視銷售量正式突破百萬台。當時電視送到家裡，可是不得了的一等一大事，全家大小、甚至街坊鄰居都會跑來湊熱鬧，隆重程度就像迎接新生兒一樣。尤其在接上電源、打開開關的一剎那，圍繞著電視的年輕夫妻和小孩全都歡呼、雀躍著，彷彿幸福就在眼前展開，一切生動的廣告、商品、生活影像都呼喚著大家去追求，而且必將一一實現。「迎接電視」，可說是每個家庭都有的儀式，從焦土到復興，能讓人們感到豐裕實感的，就是昭和30年代「三種神器」，每個人都有「家電＝富裕」的想法。那樣的感動，今天已不復存在，勉強可對比為拿到排隊已久的蘋果iphone、ipad吧，但那並非全家共有的了。

經歷了短暫的「鍋底蕭條」，從1958年延續到1961年的「岩戶景氣」，是日本戰後的第二次經濟成長高潮。大型的繁榮景氣，推動了技術革新，民間企業設備投資急速增長，成為經濟持續擴張的原動力。這些新興的鋼鐵廠、發電廠、石化工業等，主要集中在戰前的四大工業地帶（京濱、中京、阪神、北九州）、臨港灣的濱海工業地區。這個階段發展的創新技術，例如合成纖維、合成樹脂、石化製品、電視、汽車等等，紛紛進入人民生活，讓日本正式進入「大眾消費社會」。

20世紀少年少女
日本懷舊時光袖珍之旅

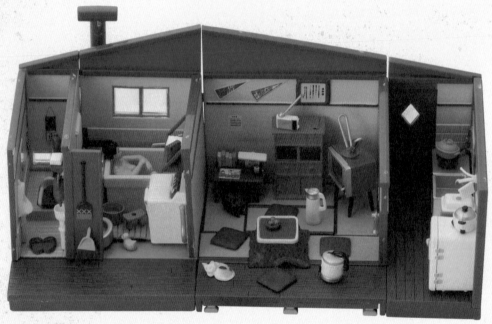

▲昭和時代的家・冬日篇（TAKARA）

　　談到家電，就不能不提到住宅。1950年代，隨著都市化的進展，政府也必須正視人民的「居住問題」，1955年「日本住宅公團」正式設立，開始在各大都市周遭開發「團地」（高層住宅大型社區），也引進了日本人後來常用的和式英語「DK」（Dining Kitchen，餐廳及廚房）。當時的都營「團地」主要是「2DK」（2間臥室、餐廳及廚房）的鋼筋水泥集合住宅，包含完善的抽水馬桶、瓦斯管線、下水道等等設備，附近還有學校、公園和運動場，是日本人夢幻的「我家」。1957年，日本出現了「團地族」的流行語；1958年，「團地族」已經被視為新都市的中產階級，居

▲位於台北市中正區的「李國鼎故居紀念館」是典型的日式建築，內部陳設至今無大改變，可一窺1960、70年代，中上階層的居住生活形式。

住模式由東方日式轉為西方洋式，住宅中的西式餐桌、西式浴室、家庭電器、到超市購物，成為大多數人憧憬的生活，影響直到今日。

　　生活的變化是潛移默化的，而當時國民最關心、也最八卦的，莫過於日本皇室的最新動向——因為皇太子明仁（後來的明仁天皇）正式宣布與民間女子正田美智子的婚約。正田美智子長相清新秀麗，是「日清製粉」社長的長女，標準的大家閨秀。由於這是第一次民間選妃，很快就出現了瘋狂的「美智子熱」。這一年，職業棒球「巨人隊」的打者長嶋茂雄也戰無不克、稱霸球場。平民的憧憬就是「團地」、「長嶋」和「美智子」。

三丁目的夕日

漫畫家西岸良平（1947～）的作品《三丁目的夕日》，以1958年的東京下町為舞台，描繪市井小民的眾生相，連載30年、暢銷1,400萬本，是日本的國民漫畫。2005年，導演山崎貴改編為電影《Always 三丁目的夕日》（幸福三丁目），刻劃那個百廢待舉的貧困年代，人與人之間的和諧真情。影片由吉岡秀隆、堤真一、小雪、藥師丸博子、堀北真希等主演，上映後橫掃各大獎項、帶動數百萬觀影人潮、35億日圓的票房，以及日本社會熱烈的討論，希望在昔日的感動中，尋找未來的希望與方向。2007年《續‧Always 三丁目的夕日》和2012年《Always 三丁目的夕日'64》陸續推出，同樣是充滿歡笑熱淚的溫馨物語。這套模型是根據西岸良平的原畫製作，特殊的人物造型，讓人一眼難忘。

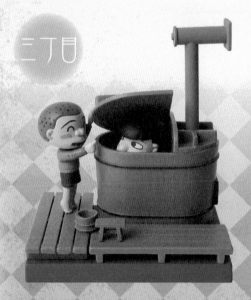

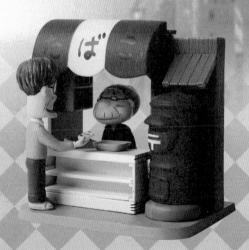

1. 捉迷藏捉到了鈴木一平！

2. 婆婆的香菸攤是社區情報站

3. 認真的六子是模範藍領勞工

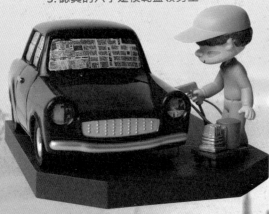

4. 溫馨的鈴木家晚餐

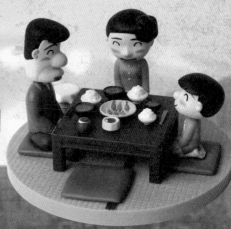

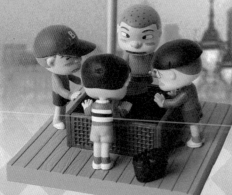

5. 好朋友們圍爐烘手

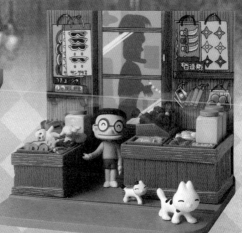

6. 淳之介幫茶川商店看店

　　除了邁向繁華世界的大都會東京人，其實日本的許多村落都還留存著戰後殘跡，人民的生活也離豐裕還很遠。例如《佐賀的超級阿嬤》作者島田洋七，就是在1958年的8歲這年，搬到58歲的阿嬤家生活。當時阿嬤在當學校工友，生活並不寬裕，洋七到阿嬤家的第一個任務，就是幫忙在爐灶邊用竹管吹火煮飯（那裡當然沒什麼電鍋）。但是吹得太用力，火花就會四濺、濃煙很嗆人；吹得太慢、或是時間隔太久，火苗就會熄滅。不知不覺中，籠罩在濃煙中的洋七，思念媽媽的淚水流個不停。

　　在物資匱乏的清貧年代，阿嬤一手帶大七個孩子，為了補貼家用，充分發揮了生活的智慧，不但用磁石拖地來收集廢鐵賣錢，還把河流當成「超級市場」，在河上架木棒，攔截漂流下來的木柴和蔬果，當成每天的糧食。雖然祖孫生活在赤貧之中，但是阿嬤卻很開朗，還告訴小孫子：「不用擔心，要有自信，因為我們家祖先可是世世代代都窮喔！」

　　為了省錢，祖孫兩人只能買碎掉的豆腐，某一天明明沒有碎豆腐，老闆卻暗中把完好的豆腐捏碎，然後用便宜的價格賣給洋七。連續四年的運動會，級任老師都說自己肚子痛，把裝滿了香腸、炸蝦、炒蛋的豪華便當，拿來跟洋七交換只有梅干和甜薑的樸素便當，好讓他吃飽了可以好好比賽，直到後來他才發現這是老師們的默契和心意，就像阿嬤說的：「真正的體貼，是讓人察覺不到的。」

　　不論是多麼困難的逆境，阿嬤總是精神抖擻、笑口常開。她認為，就算世道不景氣，還是要活得燦爛；重要的不是物質，而是心的感覺。在日

本失去方向的21世紀，島田洋七娓娓道來阿嬤理念，「幸福的真諦，不是受金錢束縛，是靠自己的心來決定。」在今日看來，更加擲地有聲。

 「消費就是美德」
1959年（昭和34年）

1959年4月，皇太子明仁親王與美智子妃成婚，民眾為了搶看「御成婚」典禮，出現了搶購電視的浪潮。據說，連松下幸之助都指示：要製造一般受薪階級也買得起的電視，於是松下電器全力投入研發。在消費狂潮的推波助瀾之下，民眾的意識也變成「消費就是美德」，在精神上徹底傾向資本主義。當時，「全家圍桌看電視」的風景，是日本人的憧憬，電視就是居家的主角。之後電視銷售再創佳績，是在1964年的東京奧運，這個「影音黑盒子」完全普及到了每個家庭。

這一年更具意義的，是「My Car」時代的揭幕，被稱為「My Car元年」。在過去只有高薪階層才買得起汽車，是多數人心目中的「高嶺之花」。但是1959年，日產公司推出了「Datsun Bluebird」（青鳥）汽車，以嶄新的造型設計、優秀的性能為招攬，訂社會中堅階層為銷售目標，有「為家庭送來幸福」的意涵。因為駕駛的耐久性獲得好評，成為該公司生產週期最長、銷量最高的車型，和豐田TOYOTA的「Crown」（皇冠），都是後來進軍美國市場的主力。這一年，豐田汽車的元町工廠也正式落成，設計構想是可以月產一萬輛汽車，讓來參觀的五十鈴公司社長也驚嘆不已。不久後，日本便進入了汽車生活化的時代，可以大規模量

產，成為豐田擴展的明顯優勢，這是因為公司預見汽車時代來臨所做的大膽判斷，為日本的汽車工業邁向世界，奠定了良好的基礎。

1960年，豐田TOYOTA公司又推出了「Corona」（可樂娜）汽車，日本兩大汽車品牌從此展開激烈的銷售戰。剛開始是青鳥取得優先地位，社會上有「汽車日產、卡車豐田」之稱，豐田公司為了急起直追，在1962年推出了一個粗暴的「拷打式」廣告，強調可樂娜從高處飛躍行駛、激烈的震撼衝撞等等，吸引了消費者的注意，並進行降價措施，才漸漸在1965年超越「青鳥」的銷售。

這個階段，除了汽車公司競相推出新產品外，道路網絡和高速公路的建設整備，也為汽車的普及化奠定了良好基礎，出現了年輕人兜風和汽車旅行的風潮，人民不再只是埋首工作，也開始懂得享受、樂於消費。

「懷念的20世紀」二代
【交通工具系列】

◆ 造型企劃製作：海洋堂
◆ 製造販售：江崎固力果公司
◆ 出品時間：2002年10月

Daihatsu大發 三輪摩托車 DKA型

這種「輕三輪」商業用車在1957年開始販售。因為體積小巧、又可以運送300公斤的貨物，有「馬路（社區）直升機」的美譽，受到許多蔬菜、食品和酒品等小型工廠的青睞。在這種車輛暢銷時，本田技研卻不開發，引起經銷商的不滿，面臨內閣的危機。但是後來的發展證明本田技研的看法是正確的，因為「輕三輪」的外型比較粗糙簡陋，在景氣好轉、民眾開始購買四輪汽車後，銷售量便大幅下滑，榮景大約只到1959年。有時在潮流的威逼下，要堅持看法是不容易的，但也因此而避免了損失。

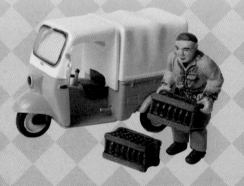

配合著大眾娛樂的風氣，影響小孩子更多的，則是漫畫週刊的紛紛創刊。過去日本的漫畫是刊登在月刊上，因為消費社會的成形，出版社也瞄準了這一波商機，尤其是戰後嬰兒潮龐大的人口數量，小讀者們就是最好的目標消費群，到今日都還陪伴讀者的講談社《週刊少年Magazine》、小學館《週刊少年Sunday》，都是在1959年登場。

交通工具

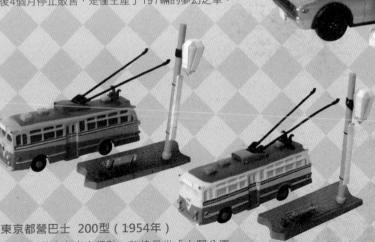

Skyline日產 GT-R KPGC 110型
（正色版：藍色 隱藏版：銀色）
這是第四代的Skyline汽車，搭載S20直列6氣筒DOHC超群引擎，卻因為石油危機，在1973年上市後4個月停止販售，是僅生產了197輛的夢幻之車。

東京都營巴士 200型（1954年）
1952年首度在東京行駛，路線是從「上野公園」
到「今井」之間（15.54公里），後來逐漸沒落，
1968年停止營運，現在很少見了。

日美新安保條約
1960年（昭和35年）
村上春樹11歲／浦澤直樹1歲

1960年1月，日本與美國締結「新安保條約」，約定在軍事、政治、經濟上繼續加強合作。其實這個問題，早在1958年雙方討論修改條約時，日本國內就出現了兩派意見，更在這一年引發了社會經濟的大動盪。

戰後，日本社會運動的主力是學生和勞工運動。1948年，為了推動教育復興和校園民主化，各大學學部及學生自治會組成「全學連」（全日本學生自治會總連和），組織原則是受到日本共產黨的影響。當時全國有114個學校、20萬學生加入抗議，號稱戰後最大的學生運動。而1960年的「安保鬥爭」，乃因岸信介內閣希望在條約中，加入事前協定項目，強化日美雙方義務，維持協力型態；但反對派卻希望強化日本獨立地位、擺脫美國控制。5月19日，眾議院延長會期，強行表決新安保條約，美國艾森豪總統也即將訪日；反對派的反彈壓力更大，共有560萬人聚眾抗議，而且參與者不只勞工和學生，還包含一般民眾和家庭主婦，並非侷限在一小撮人而已，是前所未有的國民抗爭行動。

6月15日，「全學連」主流派衝入國會，和機動隊發生流血衝突，東京大學女學生樺美智子在推擠衝突中死亡（另一說是被警方毆打致死），衝擊了當時許多年輕人。6月16日，艾森豪決定延期訪日。6月23日，新安保條約自動生效；同日，岸信介首相發表辭職聲明，內閣因為新安保條

約而引咎下台。經過這一年激烈的安保鬥爭，日本終結了「政治季節」，迎向「經濟第一」的時代，「重視經濟」成為日本政策的主軸。

　　岸信介內閣下台後，以保守派為主流的池田勇人內閣上任。池田勇人是戰後日本官僚體制出身的保守派，曾協助和聯合國訂定和平協議，在冷戰體制下的日美關係中，擔當起戰後日本復興的指導任務。他的名言是「無限量、無止境」的工作，曾任大藏省（財政部）的基層公務員、地方的稅務署長、財政局長和主計局長，被拔擢為財政部次長後，因失言風波轉任眾議員，在升任財政部長、經濟部長、國務大臣後就任首相。

　　池田內閣為了收拾安保鬥爭後的混亂，消除國民的不滿情緒，以「寬容與忍耐」的低姿態，針對經濟發表了「國民所得倍增計畫」，希望十年內國民所得增加兩倍！這個計畫其實在岸信介任內便開始研商，不過在池田內閣期間才積極推動，希望將1960年的國民總生產毛額（GNP）13兆6千億日圓、國民所得12萬日圓，從1961年起，以年增率9%成長，至1963年達到GNP17兆6千億日圓，國民所得15萬日圓；至1970年國民所得能增加兩倍以上。

　　經過計算，計畫若要成功，年平均成長率必須達到7.2%，但是池田首相認為應該要訂定到更積極的9%。為了達成經濟成長，還必須充實社會資本、升級產業結構、推動貿易自由、提升國民素質、振興科學技術、確保社會安定等等。細部的計畫，則以「大型公共建設」為中心，包含1961年起的新道路五年計畫、港灣整備、工業用地開發、住宅建設、東海

道新幹線、公債市場和減低收稅政策等。國家計畫政策包含：

1. 充實社會資本
2. 紮實產業結構
3. 貿易自由化和推動國際協力
4. 提升人民能力和振興科學技術
5. 農業近代化
6. 緩和二重構造和確保社會安定
7. 開發促進後進地域

「懷念的20世紀」三代
【生活用品系列】

◆ 造型企劃製作：海洋堂
◆ 製造販售：江崎固力果公司
◆ 出品時間：2003年1月

生活用品

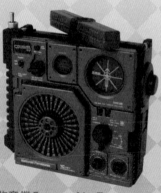

1. 松下電器 方形噴流式 自動洗衣機

洗衣機解救了主婦的苦勞，這個1954年販售的洗衣機，為單槽式、附絞水器的設計，售價是28,900日圓。

2. 松下電器 收音機Cougar No.7

1970年代中期，日本的中學生很流行聽國際短波廣播，特別是在深夜聽音樂、學英文，甚至出現「BCL（短波廣播）泡沫」的社會現象。這台松下製造的收音機以高性能、多功能聞名。

　　當時國內也有不少反對聲浪，沒人想像到日本經濟會這樣高度成長，認為政府的估算過於大膽。除了池田勇人首相負責政策成敗，研究學者和官僚組織也須形成絕妙的搭配，才能成功的達成目標。其中政策理論是由下村治所提出；經企廳計畫局長大來佐武郎則負責規劃；而宮崎勇等經企廳的年輕官僚，則負責推動計畫的實際任務。

　　下村治曾因肺結核臥病三年，與病魔搏鬥期間，深感於平民的貧困痛苦，希望改善經濟，克服失業和貧窮。他主張「設備投資」、「技術革新」、「發明創造」，反對當時主流的通貨緊縮路線。而當時的經企廳計畫局長大來佐武郎則批評他，認為還必須考慮到平衡地域差異、充實社會資本、提升人民素質、振興科學技術、加強進出口貿易等等。兩人雖有數次論爭，但是也形成了政策共識和修正，先見之明均獲得高度評價。

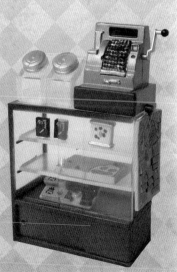

3. 松下電器 自行車B-5E2SF
這是1970年代，風靡一時的電子閃光燈自行車，除了可以發光，還有自動變速，是當時少年的憧憬。車旁戴著西部牛仔帽的男孩，象徵奔馳的青春牛仔之夢。

4. 雜貨店
雜貨店可說是兒童的情報基地、文化中心和「不插電冰箱」，當時每個小孩領到零用錢，就是往雜貨店跑，買玩具、吃零食、抽獎品，都是滿滿的歡樂回憶。

「所得倍增計畫」加強了鋼鐵、造船、石化、機器、電機等大型設備投資，1960年的民間投資比前一年增加了50%，達到2兆590億日圓，1961年更超過2兆9,970億日圓，比1959年成長了兩倍以上。因為製造業亟需人才，因此教育部在1960年代制定了「科學技術者養成擴充計畫」，大量增設理工科系、增加8,000名以上名額；1964年又增加20,000名理工學生。不過短時間增加大量學生，也加劇了校園教育問題，成為大學紛爭的成因之一。

昭和30年代的大學畢業生初入社會月薪為：

- 1955年（昭和30年）10,730日圓
- 1956年（昭和31年）11,500日圓
- 1957年（昭和32年）12,700日圓
- 1958年（昭和33年）12,700日圓
- 1959年（昭和34年）11,300日圓
- 1960年（昭和35年）13,330日圓
- 1961年（昭和36年）14,820日圓
- 1962年（昭和37年）17,130日圓
- 1963年（昭和38年）18,930日圓
- 1964年（昭和39年）26,540日圓

（來源：日本「小學館」編輯部）

經過所得倍增計畫，十年後，日本的經濟成長率不但超過了當初規劃的9%，甚至達成了10.5%，還在1969年達到了GNP世界第二位的成績（僅次於美國），從基礎改變了日本的產業結構和消費生活，這場「漫長而寧靜的產業革命」被稱為「東洋奇蹟」。

城山三郎的小說《官僚之夏》，便描寫了這段從戰後的百廢待舉，到重新奮起的過程中，以通產省為主的政府組織中，主張開放自由貿易競爭

的「國際通商派」和主張保護培育本土產業的「國內產業派」，為了爭取國民和國家的最大利益，透過遊說、談判、協調，不斷角力拉鋸，達成政策共識和法令修訂的過程，也為這些幕後英雄留下了精采的刻劃。

1960年，除了從政治季節轉為經濟長紅的序幕，日本人的「飲食生活」也在進行劃時代的革命。最大的三個變化便是：速食產品的發明、便利商店和超市興起、以及宅急便的普及。台灣人也非常熟悉的速食麵和宅急便，都是十分體貼顧客需求的日本人發明的。1958年，日清食品製造出世界第一包速食麵「雞汁泡麵」（發明者安藤百福為台裔日籍），售價為35日圓，剛開始不被看好，但透過成功的行銷大受歡迎，奠定了泡麵始祖的地位，盤踞全球市場多年。1960年，森永製菓公司也開始販售「速食咖哩」和「即溶咖啡」（36公克售價220日圓），而當時中學畢業生的最低月薪為2,500日圓，喝一杯即溶咖啡算是滿奢侈的事。

回到村上春樹的1960年，他在《村上春樹雜文集》中提到，小學五年級時，請父母買了一個SONY的小電晶體收音機，因此而迷上西洋流行歌曲。他說，「六○年代，一般不錯的家庭都有必須擁有百科事典和家具型音響設備的習俗，我上中學時家裡也買了Victor（勝利牌）音響。電唱機、收音機和擴音機一體成套，兩邊附喇叭，稱為落地型的那種。從此以後，我跟唱片開始交往。」這段話很清楚的描繪出了當時許多人認識西洋樂曲的起始。當時他邊聽邊背起來的西洋歌（像 "I'm dreaming of a white Christmas"），到了50多歲都會唱呢。這也是後來村上春樹讀英語書、擔任翻譯的源頭。

　　他的體驗是，年輕時候的設備和條件雖然差一點，但是當時累積儲存的書籍和音樂，多少都會滲透到心裡，而且這種儲蓄到了晚年，都能發揮很大價值，這是每個人獨一無二的寶藏，所以比什麼都珍貴。或許在本書的讀者中，有些人看了書中的照片，浮現起當時生活在這些物品之中的自己，獨特而不可取代的「音樂相」、「書籍相」或「生活相」也不一定。

　　而以《20世紀少年》榮獲「法國安古蘭國際漫畫展」之「最佳長篇漫畫獎」的日本漫畫家浦澤直樹，則是在這一年出生於東京的府中市。他是家中的次男，小時候多在祖父母家度過，總是一個人玩（這一點頗類村上春樹的「獨生子」經驗）。小時候，講究英才教育的父親總是幫他買《少年》月刊，但他自己則愛看《週刊少年Sunday》。他的作品將在本書後半隆重登場，在此誌之。

「懷念的20世紀」三代
【交通工具系列】

交通工具

◆ 造型企劃製作：海洋堂
◆ 製造販售：江崎固力果公司
◆ 出品時間：2003年1月

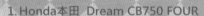

1. Honda本田 Dream CB750 FOUR

由於高速公路竣工，希望騎著重型機車、奔馳在高速公路上的人也越來越多。本田公司在1969年發表的技術結晶，就是這輛Dream CB750 FOUR，配備世界第一個量產的並列四汽缸OCH引擎，每小時最高時速可達200公里，宣示了多氣筒重型機車的時代，上市時轟動了全球機車界。

2. 蒸氣火車C62-2號

（正色版：夏天　隱藏版：冬天）

蒸汽火車C62-2號在戰後扮演了重要的運輸角色，這種超大型的旅客火車主要的製造年份是1948至1949年，黑色的蒸汽火車奔馳在美麗的日本風景中，是許多鐵道迷為之痴迷的風景。

3. 全日空　YS-11客機

大戰過後，日本被禁止製造飛機，禁令在1956年解除，為了「日本之空、日本之翼」的理想，集結國內航空技術能力，背負了國民的期待，在1962年名古屋試飛成功。1965年，全日空航空公司啟用作為正式客機，有60個座位，是日本唯一的國產自製客機。經過41年，2006年（平成18年）YS-11客機正式在日本航線除役，最後的航班是「德島─福岡」，昭和年代的一頁天空史走入了歷史。

4. TOYOTA豐田　Sport 800

這是1965年上市，強調空氣力學、輕量化的大眾汽車，時速最高可達每小時155公里。

5. TOYOTA豐田　警車

眼尖的「特攝影集」影迷可能會留意到，這是和超人及怪獸出現在同一個螢幕上的警車，為日本的國產車，在1955年開始販售。

ANA全日空　空中小姐

成為空姐、飛向天際,從以往便是許多女孩的夢想。
這套迷你模型發表後引起轟動,也成為後來多種制服
模型的先驅。

◆造型企劃製作:海洋堂
◆製造販售:全日空商事
◆出品時間:2005年5月

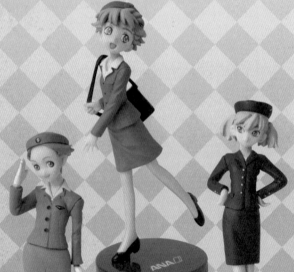

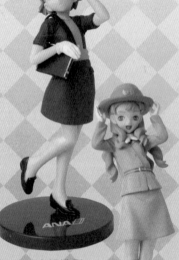

1.1955空姐造型
1955.11.15~1958.08.31

2.1958空姐造型
1958.09.01~1966.02.28

3.1966空姐造型
1966.03.01~1970.02.28

4.1970空姐造型
1970.03.01~1974.03.09

5.1974空姐造型
1974.03.10~1979.01.24

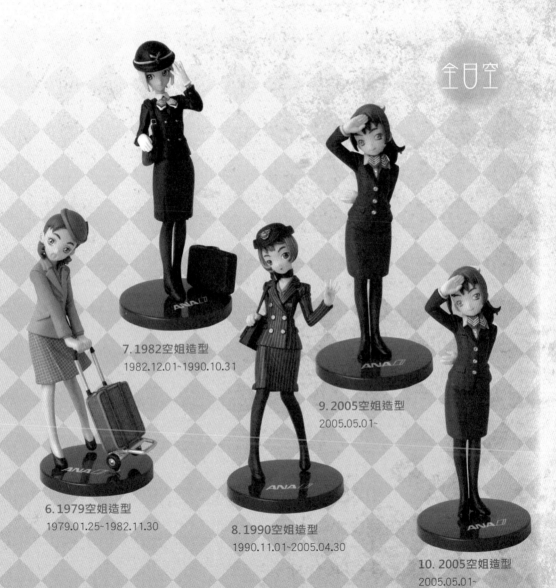

全日空

7. 1982空姐造型

1982.12.01~1990.10.31

9. 2005空姐造型

2005.05.01~

6. 1979空姐造型

1979.01.25~1982.11.30

8. 1990空姐造型

1990.11.01~2005.04.30

10. 2005空姐造型

2005.05.01~

 1961年（昭和36年）

這一年有一件事太重要了，於是我們要暫離日本。

遠古以來，無數人類都期望能飛向宇宙，在夢想的驅迫之下，編織了數不清（荒誕的）傳說和幻想，現在想想在棉被中都會偷笑。但是這個夢真的實現了，就在1961年4月12日這一天。

蘇聯成功發射第一艘載人太空船，空軍中尉尤里‧加加林乘坐「東方號」，進入320公里的地球軌道，完成了歷史上第一次太空之旅，是人類史上第一個進入太空的地球人。出發前他告訴母親要出差，母親問：「去哪裡？」他說：「十萬八千里外。」事實上他去的何止這點距離。任務成功之後，大眾在驚嚇之餘也歡欣雀躍，不過最受到刺激的是美國，因為只差一步就是它了，但是卻被蘇聯搶走，懊惱可想而知。更丟臉的是加加林平安降落地球後，新聞記者打電話訪問NASA（美國航空太空總署），官員大怒說他還在睡覺。第二天報紙的頭條是「蘇聯把人送上太空，發言人說美國在睡覺。」從此，太空競賽在世人矚目下鳴槍，因為以前飛上去的都不是人，以後就不一樣囉！

加加林繞地球一圈，花費108分鐘，比想像的要短，又比想像的要長，事實上大家都不太能預見到，人類這種跑不快、跳不高、更沒有翅膀的動物，竟然可以飛上青空。因為在太空中，需要的不是翅膀，而是氧氣罩。加加林落地後的感想是：「地球是藍色的。」從此我們每想到大地之母，眼前總浮現綴滿銀光的藍色水鑽。

王立科學博物館
第二展示場（黑）

◆ 造型企劃製作：海洋堂
◆ 總監督：岡田斗司夫
◆ 出品時間：2004年7月

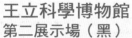

2.久遠（深宇宙探測機）

1.新世界（衛星地面站）

3.星都（準備發射的火箭）

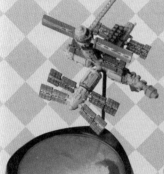

5.遊星（火星儀與探查機）

4.孤島（小宇宙與人造衛星）

6.異形（火星生命）

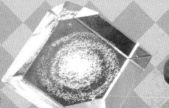

7.銀河

8.侵略（火星人）

其實在這之前，「東方號」已經有三次發射失敗，四位太空人因此殉職。加加林也做好了最壞打算，原以為是壯士一去兮不復返，所以先寫好了遺書。蘇聯的官方新聞「塔斯社」更是未雨綢繆，事先擬好了三種新聞標題，分別是「任務成功」、「發射失敗」、以及「太空人殉職」，三分之二都是設想不可能。不出所料，發射過程狀況不斷，可能出現逃生機艙門無法打開、引擎故障、數月後才能回到地球等憂慮，真沒想到最後成功了，最重要的是回來了。

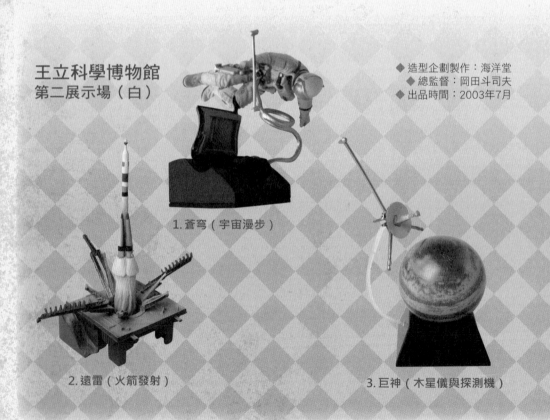

王立科學博物館
第二展示場（白）

◆造型企劃製作：海洋堂
◆總監督：岡田斗司夫
◆出品時間：2003年7月

1.蒼穹（宇宙漫步）

2.遠雷（火箭發射）

3.巨神（木星儀與探測機）

加加林因為太空飛行而成為英雄，但是七年後，卻在一次米格機飛行任務中身亡，英年早逝，年僅34歲。英雄回到無涯無際的宇宙，骨灰卻留在克里姆林宮，月球上有一座山以他命名，加加林成為太空探險時代的象徵。2011年，聯合國決議，將每年的4月12日，訂為「國際載人航空日」，紀念他的幸運，也哀悼他的不幸。

王立
科學

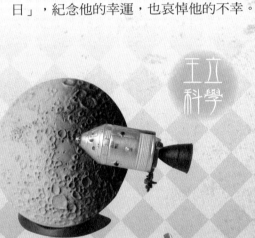

4.聖夜（離開月球背面的阿波羅8號）

6.歸鄉（墜落的探測機）

5.殘照（夕陽之上的衛星）

7.銀河

　　另外，這一年美國派遣一支特種部隊進駐越南南方，開啟了加入越南戰爭的標誌，日後更逐漸陷入越戰的泥沼。而柏林圍牆則在一夜間修建，分隔了東柏林和西柏林。

 1962～1963年（昭和37～38年）

　　1962年，東京成為世界第一個人口突破1,000萬的都市，東京的摩天高樓「霞之關大樓」落成，高36層樓、147公尺。日本的NHK通訊突破1,000萬台。這一年最令世人惋惜的，是美國的性感偶像瑪麗蓮夢露逝世，後續的陰謀論不斷，但她那閃耀的金髮、明豔的紅唇，成為了西方美女的圖騰。

　　1963年，日本的汽車數正式突破500萬台，買得起消費耐久財，代表國民所得的提升。汽車產業在這一波經濟成長中，無論國內外都有出類拔萃的表現，更成為日本行銷世界的品牌象徵。而對於日本文化來說，影響更為深遠的，還有國產的第一部電視卡通《原子小金剛》，小金剛是擁有10萬馬力、維護正義的機器人，由手塚治虫原作、「蟲製作」公司出品。這部動畫從1月1日開始播映，是第一部每週播放的國產動畫，最高收視率曾突破40%，帶動了卡通風潮，最高一週有近20部卡通同時播映，進入第一次「卡通戰國時期」。

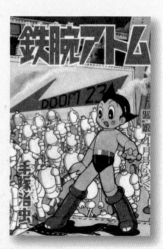

同年10月，橫山光輝原作的《鐵人28號》，開始在富士電視台播映。鐵人28號和原子小金剛同樣在受歡迎的《少年》月刊連載，可以說是棋逢敵手。日本評論家高取英說，雖然說手塚治虫是漫畫大師，但是很奇怪的，在日本說到百萬漫畫，直接想起《原子小金剛》的人卻不多，這是因為手塚的全盛期，1963年《原子小金剛》動畫化時，是在《少年》連載，讀者以兒童居多。而日本1980年代以前的百萬暢銷漫畫，以《巨人之星》和《小拳王》（明日的喬）為中心，多半都是大學生自己掏錢出來買。（當時也是長嶋茂雄、王貞治的全盛期，《巨人之星》為1966年至1971年連載；《小拳王》為1968年至1973年連載，兩者原作都是梶原一騎，他是台灣女星白冰冰的前夫、白曉燕的生父。）

這一年的年底又是不好的消息。1963年11月，美國總統甘乃迪被暗殺。這一天成了美國人難忘的日子，許多人多年後仍記得自己當時「身在何方、在做什麼」，就像2001年的「911」一樣，已成為美國悲傷與災難的記憶圖騰。

這一年對日本人也不好受。12月8日，號稱有「不死身」的摔角選手力道山被暴徒刺傷，因為對自己的身體過於自信，不聽醫囑，一週後併發腹膜炎及腸閉塞去世，享年39歲。他曾經締造2,000勝以及936連勝的紀錄，六度奪取世界摔角冠軍，被稱為「20世紀的鐵人」、「日本摔角之父」。他的死造成日本巨大衝擊，當年許多人站在街頭、圍繞電視觀看的，就是力道山的比賽。

這位風雲人物之死，結束了一個時代的傳奇。

東京奧林匹克運動會
1964年（昭和39年）

　　那是一個晴空萬里的日子，日本從戰敗的恥辱中站起來，在徹底慘敗的第十九年，等到這個向全世界證明自己的日子。1964年10月10日，第十八屆「奧林匹克運動會」在東京舉辦，這也是奧運盛會第一次在亞洲辦理，參與的國家共有94個、約5,500名選手，聖火傳遞經過多個亞洲都市，包括台北和香港。

　　開幕式當天，昭和天皇發表大會宣言，體操運動員小野喬代表宣示，自衛隊的F86戰鬥機飛翔在青空之上，畫出象徵奧林匹克的五環圓圈，8,000隻和平鴿放空翱翔。在狂熱的氣氛中，國民歌謠歌手三波春夫的「東京五輪音頭」在大街小巷中不斷傳送，好像街道也唱起了歌。日本政府砸下300億日圓，興建東海道新幹線、名神高速公路、東京地下鐵、國立競技場、武道館、駒澤競技場、國立室內競技場等等大型交通和運動設施，加上停車場、飯店、宿舍、觀光設施等建設經費，總共超過1兆日圓。

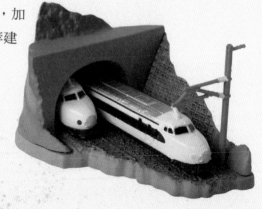

新幹線
1964年10月，「夢之超特急」新幹線登場。這是世界第一個時速超過200公里的高速大眾運輸系統，在高速成長期的日本列島奔馳，是令日本驕傲的「世界第一」列車。

〈懷念的20世紀四代【交通工具系列】〉

　　大家看吧！這就是現在的日本！敗戰的子民內心狂烈的吶喊著，即使必須忍耐總總不便，但是勝負就在今朝！為了建設道路、高層大樓和公共設施，東京有超過7,000棟建築和5萬居民被迫搬遷。過去東京大規模建設，都是因為大地震或戰爭等因素不得已而為之，但是這次卻是政府主動規劃，隨之而來的空氣污染、噪音增加、甚至通勤的「交通戰爭」，大家都忍下來了，就是為了在世界各國的名流政要和運動選手前，擺出這一道經濟發展的盛宴。

　　不出所料，各國代表大吃一驚！要說沒有忌憚，真是自欺欺人。但是怎麼樣呢？人家是拿出了成績啊。除了國際上的評價，運動場上最重要的就是勝負，主辦國最在意的就是面子，每個國民都緊盯剛買來的彩色電視（1963年銷售約4,000台，1964年跳升到54,000台），在奧林匹克史上的第一次衛星轉播畫面前，屏息等待日本選手的比賽結果。在這種群眾壓力與自我期許下，多數選手果然不負眾望，繳出了漂亮的成績單，日本打破紀錄，榮獲16面金牌，在各國中排名第三！（第一是美國的36面、第二是蘇聯的30面金牌。）

　　因為主辦國是亞洲國家，當年柔道和排球都是第一次列入奧運比賽項目。其中日本的女子排球號稱「東洋魔女」，許多人都記得10月23日決賽那天，在電視機前邊緊張、邊祈禱「東洋魔女」可以打敗強敵「紅色旋風」蘇聯隊的心情。那一天的收視率高達85%，舉國上下都為這場比賽瘋狂，最後在嚴格的魔鬼教練訓練下，魔女隊真的以第一局15—11、第二局15—8、第三局14—13的戰績大勝蘇聯隊！

　　這一年，日本打破紀錄的好消息不少。讀賣巨人隊的「全壘打王」王貞治，以55隻全壘打樹立職棒紀錄，之後三年連任全壘打王，1977年更以756隻全壘打打破了世界紀錄。而《朝日新聞》祭出史上最高的小說賞金1,000萬日圓，由沒沒無聞的北海道家庭主婦三浦綾子，以處女作《冰點》入選千萬大賞，之後更九度改編成電視電影，轟動全國。

　　1964年，為了迎接東京奧運，「夢之超特急」——東海道新幹線，在10月1日正式開駛。眾人期待的超特急「光」號，最高時速可達210km，此後從東京到大阪只要四小時（後來只要二、三小時），可以一天來回關東和關西，是交通運輸史上的新頁。新幹線建設耗費了五年，從東京到大阪間的515.4km、費用高達3,800億日圓，是當時世界最先進的鐵道技術，還有新開發的自動煞車、集中煞車裝置。其實早在中日戰爭期間，因為運輸軍需物資的需求，就有「子彈列車」的計畫，後來戰爭更趨激烈，在1943年中斷，不過當時已取得了部分用地。重提此議時，也有人認為未來是汽車時代，沒有必要蓋新幹線；為了取得用地，地方利益也很難擺平，但是在排除萬難之後順利營業，一年後載運人數已達到2,324萬人，實現了高速大量運輸的夢想。

　　另一個重要的交通建設便是名神高速公路，它和新幹線一樣，都是戰前「子彈道路」（東海道高速公路）計畫的一環。日本政府向世界銀行借調資金、從美國招募專門技術人員，在1958年開工，經過六年後完工，不但縮短了名古屋和京阪神的一半交通時間，連結了中京經濟圈和阪神經濟圈，更配合1966年大眾汽車的時代和1969年東名高速公路的全線通車，

史上最強造型集團：海洋堂

1964年，「海洋堂」的創辦人宮脇修，在大阪府守口市，開設了一間小小的模型店。三年間，這間不起眼的小店，經歷15次的改裝，擴大成10倍、15坪的商店，反映了生意的興隆和創辦人的企圖心。

這一年，宮脇修已經36歲，還換過30多種工作。為了不再換工作、為了剛上小學的小孩學費，這個沒有學歷的中年男子決定創業。令人好笑的是，他竟在開「烏龍麵店」或「模型店」間煩惱不已，最後以木刀倒下的方向，決定了模型店。雖然他沒有錢，但卻懷抱著遠大的夢想和熱情，偶像則是「向不可能挑戰」的冒險騎士唐吉訶德。

他說，創業後三十多年，總是比別人早上班、比別人晚下班，艱辛不足與外人道；但是不這麼做，大概也沒辦法成功。世人總覺得海洋堂給了模型師發揮的空間，但他開玩笑：「那些傢伙只是任性的集合在一起，然後作自己喜歡的事情而已。但只要能夠如此，每個人都可以變成一流。」

經歷過事業起落、負債地獄、以及健康問題後，21世紀，他創辦的「海洋堂」已經成為全日本最知名的造型集團，以少數量產的GK組合模型、廣泛銷售的食玩迷你模型聞名於世，不只是在便利商店、百貨公司創造驚人產值，更巡迴世界各國的美術館展覽。2007年，也曾經來到台灣，在台北市立美術館舉辦盛大的「海洋堂與御宅族文化」展，引發了參觀的熱潮。

而對於宮脇修來說，他最在意的，仍然是能不能「喚起每個人心中的感動」；而「創造，就像夜空中無限閃亮的星星」，這就是他和兒子宮脇修一，念茲在茲的海洋堂精神。

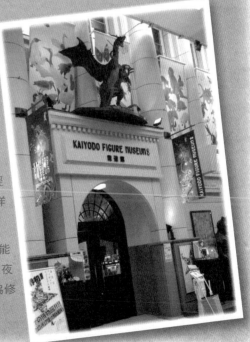

達成全國交通動脈暢通、飛躍性成長的目的，在在象徵著日本邁向「經濟大國」的繁榮景象。順帶一提的，是台灣的第一條高速公路「中山高速公路」，則是在十二年後的1978年10月31日，從基隆到高雄正式全線通車。

　　另外，這一年日本的天空也有新的氣象，政府解除了海外旅行的嚴格限制，個人可以自由到海外旅行（台灣則在1979年開放海外觀光、中國在1997年開放出境旅遊），不過因為所費不貲，如果可以籌足龐大的旅費出國，親友可能會歡送到機場，然後振臂高呼「萬歲」來送君出國。

「懷念的20世紀」四代
【交通工具系列】

◆造型企劃製作：海洋堂
◆製造販售：江崎固力果公司
◆出品時間：2003年9月

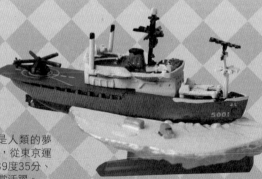

南極觀測船富士號
到「世界盡頭」的南北極探測和探險，一直是人類的夢想。1957年，日本南極觀測隊首度向南極出發，從東京運送物資到14,000公里遠的「昭和基地」（東經39度35分、南緯69度0分），一直到1965年的18年間都相當活躍。

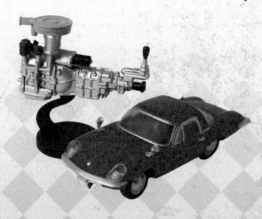

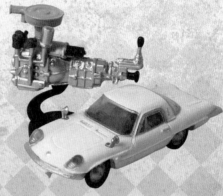

MAZDA馬自達 Cosmo Sport
（紅、白二色）

1967年，世界第一台搭載二衝程循環引擎的汽車登場，最高速度每小時185公里，從0到400公尺只需加速16.3秒，低底盤流線造型，為全世界車迷帶來衝擊。

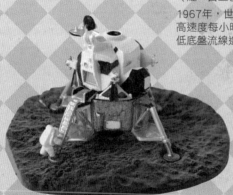

太空船阿波羅11號

1969年7月20日，阿波羅11號登陸月球，阿姆斯壯船長的一小步，是人類的一大步。登月影像雖然模糊，對許多人卻是一生難忘，加強了人類對太空的想像。

TOYOTA豐田　巡邏車FJ55V

1951年登場的豐田FJ55V，是當時四輪驅動巡邏車的代表，堅強耐用、性能優異，尤其在長距離山路的表現上，特別受到警察肯定。

高度成長的陰影
1965年（昭和40年）
村上春樹16歲／櫻桃子1歲

這一年正式進入昭和40年，首先有個天大的好消息，就是個人很喜歡的創作者「櫻桃子」、也就是「櫻桃小丸子」的作者誕生了（不喜歡小丸子的人抱歉了）！不過在我們談小丸子之前，還是先來談國家大事吧（扶眼鏡），誰叫這本書這麼有教育意義呢。

從昭和30年代回顧到現在，我們先來複習一下（指黑板），戰後第一階段的經濟復甦，稱為「神武景氣」，代表「神武天皇」以來的好景氣；第二階段的復甦，稱為「岩戶景氣」（但是卻沒有岩戶天皇，為什麼呢）。而在昭和40年代的經濟成長，則被稱為「誘惑景氣」（這個字眼真吸引人啊，且見後文）。

另外，昭和40年代也稱為「3C時代」，所謂「3C」，就是汽車、彩色電視、冷氣；「彩色電視」被稱為「第四種神器」。這時全國電視（不分彩色、黑白）的普及率已經超過了95%，「看電視」已是某種全民的祈禱，取代了過去家中神壇的地位。

雖然前一年，日本舉辦了東京奧運，也出現了許多新紀錄，但是我們都聽過盛極必衰、物極必反的道理（這對偏激份子真是個安慰啊），奧林匹克結束後，潛藏在背後的矛盾也浮現了。這一年出現了「昭和40年不景

櫻桃小丸子　愉快的一年

◆ 企劃販售：7-11統一超商（台灣）
◆ 出品時間：2007年

6月：
梅雨季來了

1月：
新春試筆

2月：
今年的冬天真冷

7月：
夏天就是要游泳

8月：
暑假裡的向日葵

12月：
迎接聖誕節

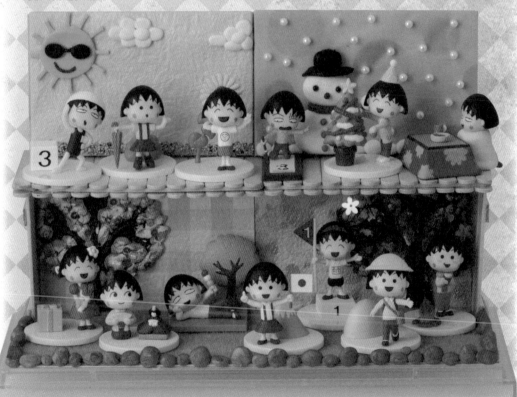

5月：
我的生日

4月：
春天賞櫻去

10月：
運動會奪冠

11月：
烤蕃薯的季節

3月：
女兒節

隱藏版：
登上富士山

9月：
一起去秋郊

氣」，陸續有中堅及小型企業發生倒閉或經營危機，金融不安讓經濟陷入混亂，直到官方和財政界達成「無擔保、無限制」的融資協議後才緩和。彷彿在呼應這些危機，1965年10月，「所得倍增計畫」的舵手——池田勇人首相，也因為罹患前列腺癌症而發表辭意，在交棒佐藤榮作首相後平靜辭世。

　　這一年年底，官方承認，經濟發展雖然使日本進入先進國家，但也出現了物價上漲和公害問題。因為大自然不會永遠沉默，重工業和化學工業的帶來的空氣污染、水質污染、土地污染問題，在1961年出現了公害犧牲的第一號——空氣污染使四日市的民眾罹患肺氣腫死亡。但是政府和企業一直採取忽略和漠視的態度，相關爭取和訴訟也非常困難。不過污染問題不會因為天真、可愛、裝無辜就自動解決，只會嘿嘿笑著不斷擴大而已，所以後來「名聞國際」的水俁病、痛痛病紛紛爆發，日本政府才發現代誌大條，悲慘的受害者難以彌補，於是從1965年便制定了一連串防止公害的法令，算是亡羊之後的補牢。而這一年越南發生「東京灣事件」，美國和北越雙方發動更強烈的攻擊，成為越戰的分水嶺。

　　摔角選手力道山過世後，由職棒選手轉戰摔角舞台的「巨人馬場」，在這一年登上職業摔角王座，宣告馬場時代的到來。另外，第一部日本國產的電視彩色動畫《森林大帝》（小白獅）開始播映，水木茂的《鬼太郎》也在《週刊少年Magazine》連載，台灣人耳熟能詳的山崎豐子《白色巨塔》出版，高倉健的《網走番外地》大受歡迎。不過對於日本學童來說，更大的影響是全國的高中入學率超過了70%，正式揭開了「學歷社會」

的序幕，教科書、參考書、補習班……成了陪伴大家長大的「良師益友」。

提到水木茂，不得不說，苦熬多年、堅持創作的他，這時終於出運了。雖然他一貧如洗，多年來都在畫不賣錢的作品，但這一年暢銷雜誌《別冊少年》再次登門，請他自由發揮，水木交出了《電視小子》（獲得講談社兒童漫畫獎）；又在《週刊少年Magazine》刊登《墳場鬼太郎》，稿費比起畫《出租漫畫》時代多了十倍！水木家總算撥雲見日，婚後始終見不到展望的水木妻子武良布枝顫抖著說：「真的可以收這麼多錢嗎？」、「好像在作夢。」而他則說：「這下子，我們和窮神的緣份也已盡了。」聽了令人欣慰，但亦是辛酸。

當時還有個趣聞，就是水木發了之後，有許多人想當他的助手，常常有人上門自薦。某天，水木告訴妻子：「有一個在銀行上班的27歲男子，想當我的助手，我跟他說，當銀行員比漫畫家好太多了，就讓他回去了！」但是這個人還是無法放棄繪畫的夢想，辭掉工作搬到東京，那就是後來以《天才小釣手》聲名大噪的矢口高雄。

▲同樣熬過「貧困漫畫家」日子的赤塚不二夫，在艱苦時期的工作室。

伊斐諾景氣
1966年（昭和41年）
村上春樹17歲

很難想像，日本這樣面積不大的列島，就在這一年的3月，突破了一億人口。

經歷短暫的景氣衰退，1966年國內經濟上升、物價穩定，連造船業也攀升至世界第一，開始了戰後最高峰、時間最長的「伊斐諾景氣」。上升循環直到1975年，長達57個月，不但在1968年達到GNP世界第二名、經濟成長率12.7%，國際貿易也達到12億7千萬日圓的順差，日本以江戶時期的文化爛熟期「元祿時代」比喻，稱此為「昭和元祿」時代。

1966年前後，各種家電用品電烤箱、洗碗機、乾衣機、電子爐、保溫瓶、全自動洗衣機等紛紛上市，一般家庭也開始使用吸塵器和兩段式冰

「懷念的20世紀」四代
【生活用品系列】

◆ 造型企劃製作：海洋堂
◆ 製造販售：江崎固力果公司
◆ 出品時間：2003年9月

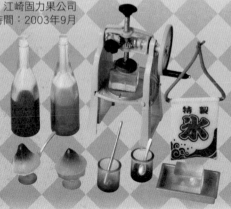

ㄔㄨㄚ冰
夏天最清涼美好的味覺體驗，除了「ㄔㄨㄚˋ冰」還有什麼？它就是夏季風物之王！尤其是暑熱下，在小店中享用一客冰品，真是美好的小確幸啊。

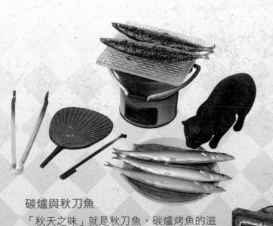

圓形火爐
日本冬天寒冷,古早常用圓形火爐來取暖,以煤炭來發熱,上方還可以燒開水、溫便當,是非常便利的器具,現在已經變成懷舊展品了。

碳爐與秋刀魚
「秋天之味」就是秋刀魚,碳爐烤魚的滋味令人難忘,連貓咪都伺機而動,不禁讓人會心一笑。

生活用品

ROLLEIFLEX 2.8F相機
1929年,ROLLEI公司首度發表雙眼相機「ROLLEIFLEX」,造成全球相機界的轟動。這是1960年登場、十分受歡迎的機種,有上下並列的鏡頭,如今看來復古感十足,近年也出了復刻版,可見歷久彌新的程度。

巨人馬場選手
巨人馬場身高209公分、體重135公斤,必殺技是「十六文踢」和「手刀」。1960年出道,出戰5,758回合,更榮獲NWA的世界摔角冠軍,力量和技巧堪稱無敵。

Moped Collection 懷舊摩托車

◆ 出品公司：F-toys
◆ 人物原型：寒河江宏
◆ 機車原型：市原俊成
◆ 總監修：平野克己

還記得青春時期，和家人一起去購物、或是和情人初次約會嗎？談起摩托車，總想起春風揚起了髮絲、無拘無束的感受。這一系列1960到1970年代的「懷舊摩托車」，模型比例是1/24，但是細節完成度頗高，凝固了時代、重現了青澀流行，呈現甦醒的世相風景。出品的F-toys公司還邀請了平野克己撰寫「世相事件」和「風俗流行」，部分摘譯如下，可一併參考。

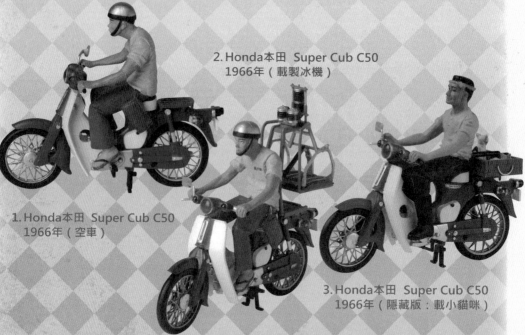

2. Honda本田 Super Cub C50
1966年（載製冰機）

1. Honda本田 Super Cub C50
1966年（空車）

3. Honda本田 Super Cub C50
1966年（隱藏版：載小貓咪）

作家賽斯‧史蒂芬生（Seth Steveson）2008年到越南時，還看見滿街的Honda Super Cub，他覺得這輛50多年前出品的摩拖車，有「經典、功利主義式的造型，深得我心」；不只是他喜歡，其實這輛車也創下了「最暢銷的機車」紀錄。根據他的觀察，在越南這樣道路建設、或大眾運輸系統不發達的國家，「如果擁有一台自行車就代表自由，那麼擁有一輛摩托車，就是揭開和平大同世界的序幕！」因此，許多西貢年輕人都有兩輛車，一輛是日常用的老車（中國製造，200美金）；一輛是把妹、出遊用的好車（日本製造，2,000～9,000美金）。

Honda的Super Cub，最早是在1958年販售，因為大受歡迎，被稱為「平民之足」。1966年，本田技研把原本的OHV引擎，改為單凸輪軸驅動SOHC引擎，就是這輛C50。

★「世相事件」：印度甘地夫人當選總理。美國芝加哥黑人暴動。蘇聯的無人勘查機露娜9號成功登陸月球。日本「政界的黑霧」（醜聞）不斷被揭發。

★「風俗流行」：披頭四第一次訪日。搖滾樂團全盛時期來臨。流行蘑菇髮型及長髮。「超人力霸王」引發怪獸風潮。

4. 富士重工業 Rabbit Super flow S601C 1964年（紳士版）

5. 富士重工業 Rabbit Super flow S601C 1964年（淑女版）

這是戰後富士重工業機車全盛時期的代表，時速最高可達100公里，被譽為日本的「機車之王」、「永恆的王者」，在1957年到1968年君臨了機車市場。

★「世相事件」：越戰期間。東京奧運。

★「風俗流行」：《平凡》週刊創刊，成為青年文化的發信中心。

6. Honda本田 Road Pal NC50 1976年（淑女版）

7. Honda本田 Road Pal NC50 1976年（學生版）

這是適合女性的小型摩托車，女星蘇菲亞・羅蘭在廣告中也騎這輛車，成為注目話題，引爆了輕型摩托車的流行。

★「世相事件」：越南社會主義共和國成立。中國總理周恩來、中國共產黨主席毛澤東過世，四人幫被捕。美國無人探查機成功登陸火星。

★「風俗流行」：摩托車大流行，僅是本田機車一年就賣出23.5萬台。寶塚歌劇「凡爾賽玫瑰」觀眾突破100萬。Beta和VHS大戰。摔角選手安東尼奧・豬木和世界重量級拳王阿里對戰。

箱，民眾希望駕駛私家車、住空調住宅、看彩色電視，這些期望都成為努力工作的動力，「身體力行消費」的生活方式，一直延續到今天（「誘惑景氣」的答案呼之欲出）。

在大眾文化部分，《週刊少年Magazine》的銷售量狂升到100萬本，讀者群擴大到大學生及青年層；6月30日英國音樂團體「披頭四」（The Beatles）訪問日本，電視的最高收視率達到56％，這四個利物浦小夥子征服了日本。另外，「特攝之神」圓谷英二籌製的第一部日本特攝影集《Ultra Q》（超異像之謎，或譯《奧特Q》），開始在TBS電視台播放。第一集的收視率高達32％，同時就像「金田一少年」或「名偵探柯南」到哪裡都會遇見兇殺案一樣，這個影集裡的三個衰鬼「萬城目淳、戶

特攝、超人力霸王系列
「懷念的20世紀」三代

◆ 造型企劃製作：海洋堂
◆ 製造販售：江崎固力果公司
◆ 出品時間：2003年1月

「特攝」指的是運用迷你模型、特效技術攝影製作成的影視作品。主角多半為真人穿道具服，角色多半是妖怪、怪物、外星人、機器人、怪獸和超人。1964年，圓谷製作公司開拍了「怪獸特攝空想系列」，並於1966年1月2日在TBS電視播出，由參與過《哥吉拉》電影的東寶特攝電影特效大師圓谷英二監製。本系列主要在描述「日常生活突然出現異形怪獸」，興起了兒童的「怪獸風潮」大流行。這一批模型特別邀請特攝電影的技術導演樋口真嗣繪畫草圖，並以此製作而成。

1. 怪獸特攝空想系列「孤獨的食金怪獸」

「食金怪獸」在還沒變成怪獸前，其實是拜金主義的少年。它會用蛤蟆一樣的嘴吃錢，吃掉的金額會出現在胸前，最早出現在《怪獸特攝空想系列》第15話，但爬上電線桿這一幕，原作並沒有，而是後來畫的。

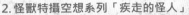

2. 怪獸特攝空想系列「疾走的怪人」

「誘拐怪人」誘拐人類，是為了用新鮮的肉體交換自己的身體，會發出令人毛骨悚然的笑聲，在街角可能看見它奔馳的身影。

力霸王

3. 怪獸特攝空想系列「冷凍怪獸來襲」

襲擊南極基地和觀測船的南極怪獸貝吉拉，會吐出冷凍光線冰凍敵人。

4. 超人力霸王「英雄登場」

巨大的超人力霸王現身保衛日本人，是拯救世人恐慌的救世主。

5. 超人力霸王「宇宙人現身街頭」

宇宙忍者巴爾坦星人因為失去故鄉，想要奪取地球。科學特搜隊員在街頭對決巨大化的巴爾坦星人，出自《超人力霸王》的第2話。

6. 超人力霸王「地底怪獸出現」

襲擊人類的地底怪獸特列斯多，出自《超人力霸王》的第22話──冒出地面的瞬間，戰車滑落，煙霧瀰漫、砂石崩落的場景。

特攝、超人力霸王系列
「懷念的20世紀」四代

◆ 造型企劃製作：海洋堂
◆ 製造販售：江崎固力果公司
◆ 出品時間：2003年9月

1. 超人力霸王「蹂躪大阪城」
誕生於南方孤島的古代怪獸科摩拉，在被捉到萬國博覽會的途中逃走，潛伏在大阪的地底下、更冒出來破壞大阪城。

力霸王

2. 超人力霸王「最後瞬間」
宇宙恐龍是壓倒性的最強怪獸，連科學特搜隊都無法匹敵，超人力霸王與之激烈拼戰。

3. 超人力霸王「發射激光」
超人力霸王的必殺技，就是以手部發射激光，和「最後瞬間」兩件為一組，實現了原作沒有的「幻之對決」。

4. 超人力霸王「警備隊祕密基地」
地球防衛軍的極東基地地下，駐守著「超人力霸王警衛隊」，裡面有著許多祕密武器，以防備宇宙人侵略。

5. 超人力霸王「夕陽下的決鬥」
超人力霸王和幻覺宇宙人美多隆星人在夕陽下對決，在小模型中展現了廣大空間。

6. 超人力霸王「機器人侵略神戶港」
宇宙機器人的侵略使超人力霸王陷入水中苦戰，機器人舉起船艦、掀起了巨浪泡沫。

川一平和江戶川由利子」，也都會遇到怪獸。7月特攝影集《超人力霸王》（《超人奧特曼》）開始播映，從此建立了「超人v.s.怪獸」的系列模式，每週超人大戰怪獸、同心協力保護地球的劇情在孩子心中生根。打開電視，就會看見勇氣、正義和希望，比在真實生活中容易多了。

不過經濟成長難免伴隨著通貨膨脹的隱憂，1966年上旬，米價、交通費、健保費等同時上漲，「物價戰爭」衝擊了民眾生活。春鬥共鬥委員會2月27日發起第一次春鬥，全國有210萬人、包含主婦團體和消費者團體都參加了這場大規模社會抗議，「物價安定」成為最重要的課題。另外，美國涉入越戰的程度不斷加深，派遣越南的美軍已多達40多萬人。而日本近鄰中國，也開始迎來腥風、血雨和巨浪──「文化大革命」。這場以「文化」為名的恐怖鬥爭、「十年浩劫」，對中國造成了有形無形的巨大影響，無數個悲劇假正義之名，思之令人愴然。現在有人說文革也有好處，只能說這些人樂觀得緊，看什麼都是好的，因為宇宙蒼穹在上、皇天后土在下，哪件事沒有哪怕像螞蟻奈米原子分子那樣的一丁點好處呢？

還有，這一年披頭四在日本雖然造成轟動，村上春樹後來也用他們的名曲「挪威的森林」作為書名，但是他青年時期著迷的是美國搖滾和摩登爵士，認為披頭四屬於「流行樂」，「打開收音機就聽得到，並不酷」。反而是1980年代，在希臘寫作《挪威的森林》時，才突然非常想聽披頭四的音樂，「當時最想聽的是 "White Album"（白色專輯），住在希臘什麼都沒有的小島上時，用收錄音機反覆只聽這個」，他稱之為「完成了正式的邂逅」，這點可能會令大多數讀者意外。

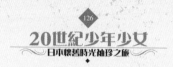
 1967年（昭和42年）
村上春樹18歲

　　日本的GNP上升為世界第三名，僅次於美國、西德。日本製造、可以換衣服的莉卡娃娃（Licca）問世，俘虜了無數少女的心。作家多湖輝提倡「頭腦體操」，強調鍛鍊腦力的柔軟和創造性，台灣也有過不少譯本。

　　這一年，在學運的漩渦之中，即將迎來更大的激流。10月，「全學連」諸派學運份子，為反對佐藤榮作首相訪問越南，在羽田機場附近和警官隊發生大規模巷戰衝突，稱為「羽田事件」（或「羽田鬥爭」）。京都大學學生山崎博昭被日本機動隊殺死。他的死，正如1960年「安保鬥爭」的樺美智子之死，對同代的學運學生帶來極大的衝擊。評論家川本三郎（1967年，23歲）回憶：「和自己相同世代的人被威權殺害。這死亡的事實沉重地壓迫到『我們』身上來，把想進入渺小日常性中的『我們』，不顧一切地勉強往歷史的、社會的方向拖出去。」他還引用參與「全共鬥」（全學共鬥會

莉卡娃娃

不讓美國的芭比娃娃專美於前，日本設計發想的國民美少女娃娃，就是1967年登場的「莉卡娃娃」（Licca），這是第二代的莉卡。她是就讀於白樺學園的五年級小學生，可以換衣服，還有許多家具和用品，全套的莉卡用具是當時小女孩的夢想，現在她們長大了，換成兒孫輩開始玩莉卡。

（懷念的20世紀四代【生活用品系列】）

議）的評論家津村喬的話：「誰都有只屬於自己的死者。……然而，也有表現同一個時代的死的東西。很多人，因為一個人的死而團結起來，擁有共同經驗。」

1967年，村上春樹高中畢業了，既沒上大學、也不去補習班，整天都在聽收音機的搖滾樂，印象十分強烈的是The Doors（門合唱團）的 "Light My Fire"（點燃我）。這首曲子和他個人1967年的連接性之強，甚至到了「如果能把1967年之夜像舊窗簾那樣撕碎在上面點火的話，我一定已經那樣做了。」

世界正在轉動，燃燒，火焰蔓延。越南戰爭戰火升高，美國反戰示威遊行。拉丁美洲革命家切・格瓦拉（Che Guevara）11月在玻利維亞被射殺，更弔詭的革命傳奇將在他死後展開。而The Doors的主唱吉姆・莫里森（Jim Morrison）在1971年夏天，死於巴黎寓所的浴缸，沉迷於LSD迷幻藥、古柯鹼和酒精的他，作為酒神之青春祭品，在粗曠而溫柔的音樂絕響之後，為歌迷留下的，也是無法填補的疼痛與空白。

早逝的搖滾巨星，和老去的搖滾巨星，到底哪一種比較幸福？這畢竟是個無法分說的謎題。村上春樹曾經在〈給我搖擺，其餘免談〉中，提到The Beach Boys（海灘男孩合唱團）的主唱布萊恩・威爾森（Brian Wilson）。村上本人在1963年，第一次從SONY收音機聽到他們的「美國衝浪」（Surfing USA），馬上像後腦勺被柔軟敲了一記般的迷戀上了。當時他常在神戶海岸牽狗散步，在衝浪音樂的陪伴下，度過了黃金時

代。那是個美國文化席捲全球，除了死對頭蘇聯集團外，集體擁抱陽光、海灘、比基尼、跑車和金髮美女的時代。

但是有些人不以此為滿足，包括正當紅的布萊恩‧威爾森。他拒絕「純真的衝浪樂團」這樣的標籤。他嘗試試驗新的曲風，不願一直停留在流行時髦的領域，但歌迷卻拒絕他的轉型，無論他是否創作出「更具深度和成熟感」的作品。就像是童星一定要長大，這可說是所有暢銷創作者永恆面對的魔咒。

布萊恩‧威爾森抗議的方式很不高明。他以濫用藥物（不是高血壓藥）來麻醉自己。本來就「勉強活在異常纖細的均衡中」的布萊恩，經歷了二、三十年的低潮，被毒品摧殘得如風中殘燭。故事本來會在這裡畫下句點。或許有些人，說不定他自己也這麼想——與其如此，不如像吉姆‧莫里森一樣，早早蒙主寵召算了，至少會是無法毀壞的傳奇。

不過（聽到這裡就知道接下來要說什麼），「凡事最厲害的就是這個BUT！」戒除毒癮、重新振作的布萊恩，開啟了人生的第二章，再次創作出令人難忘的優美音樂。這其中許多年過去了，無數的「早知道」都不可能再回頭，但正是這些無可挽回，保留了撼動人心的力量，在漫長的歲月後，傳達了無與倫比的感動。2002年，距離第一次聽見布萊恩近四十年，村上春樹在檀香山聆聽他復出的音樂會，共同分享那來時路的無窮時空，而天上下著綿綿不盡的細雨。

 1968年（昭和43年）

　　正當日本迎來GPN世界第二名的經濟果實，卻也是世界鬥爭更趨劇烈的年代。1月，捷克發動了「布拉格之春」改革，傾向脫離蘇聯的控制；8月，蘇聯武裝坦克強行侵入捷克鎮壓。巴黎學生運動造成街頭暴動，西歐和美國校園爭取民主自治，國際反戰抗議形勢激化，中國的「文化大革命」也越演越烈。12月，日本發生了轟動一時的銀行運鈔車「3億元強盜事件」，全國有115所大學陷入紛爭，機動隊的出動造成騷動。

　　這一年，日本的公害問題獲得了一點小小的正義。早在昭和20年代，富山縣的婦女就發生了「痛痛病」，患者會全身不明原因激痛，並容易發生骨折及尿毒症。1957年，醫師研究病因是三井金屬礦業排出的鎘廢水污染。爭議多年之後，日本政府厚生省終於在1968年5月認定為公害病，直到1972年法院判決了受害者勝訴。

　　比較好的消息還有，川端康成獲得諾貝爾文學獎，是日本第一位榮獲本獎的文學家。他發表的得獎感言「美麗的日本的我」傳頌一時。這一年，光文社的《少年》月刊停刊（一本200日圓），此後有豪華附錄的月刊誌陸續停刊。7月，集英社的《少年Jump》創刊（一本80日圓），取代了月刊勢力。《週刊少年Magazine》開始連載重量級漫畫《明日的喬》（小拳王）。與市井生活相關的，還有「養樂多」推出新包裝（65cc，一瓶18日圓）。牛丼店「吉野家」的新橋店正式開張。大塚食品推出「咖哩調理包」，成為一年銷售一億份的國民食品。

　　值得一提的是，在冷戰結構中，配合美國防堵共產主義的台灣，也在1968年和美國建立更緊密的戰略關係，全台人民捐助物資，協助南越。早在1965年，台灣便成為美軍越戰期間補給、採購和休假的基地；越戰加劇，戰事波及越南及鄰近國家無辜人民，更激起反戰的聲浪。但這一切世界的紛擾，因台灣仍在戒嚴統治期間，國內相對平靜無波。

1969年（昭和44年）
浦澤直樹10歲

　　如果要做什麼驚天動地的事，最好先想出一句同等級的格言。在人類歷史上，為這件事做出良好示範的，就是尼爾‧阿姆斯壯（Neil Alden Armstrong），誰都記得他說的那句：「這是個人的一小步，卻是人類的一大步。」（That's one small stap for a man, one giant leap for mankind.）

王立科學博物館
第一展示場

◆ 造型企劃製作：海洋堂
◆ 總監督：岡田斗司夫
◆ 出品時間：2003年8月

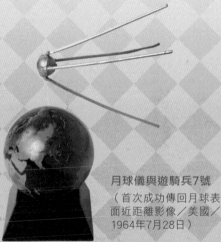

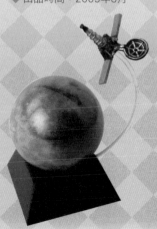

地球儀與史波尼克1號
（史上第一枚成功升空的人造衛星／蘇聯／1957年10月4日）

月球儀與遊騎兵7號
（首次成功傳回月球表面近距離影像／美國／1964年7月28日）

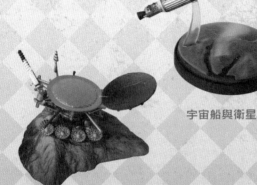

宇宙船與衛星

無人月探查機・月球車1號

（蘇聯／1970年11月17日登陸月球）

升空的V型火箭

（火箭第一次運用在太空計畫／美國／1946年）

火星探測機・海盜1號

（美國火星探測「海盜計畫」的無人探
測機，成功傳送了第一張火星地景彩色
照片／美國／1976年7月20日）

脫離月球軌道的阿波羅13號

（「阿波羅計畫」的第三次載人登月飛
行，任務失敗但太空人成功返回地球／
美國／1970年4月14日）

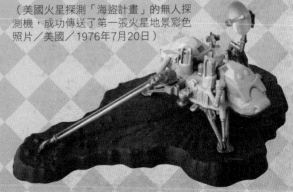

　　1969年，對人類歷史意義重大的，便是第一次有真人登上月球（嫦娥和月神黛安娜不算）。成功完成這個任務的是美國，光這件事就可以讓這個國家萬古留芳。1961年蘇聯成功載人升空後（即前文的加加林先生），美國馬上面臨嚴重的自尊和面子問題，政客都知道「太空計畫」就是「燒錢計畫」，所以一般都持保留態度，但是擔心落後蘇聯的恐懼，讓美國太空總署（NASA）終於爭取到奧援，在1961到1972年進行了一連串太空載人飛行計畫，正可謂塞翁失馬，焉知非福。

登陸月球上的太空人
（王立科學博物館【第一展示場】）

　　1969年7月21日凌晨2點56分（UTC時間），美國太空船「阿波羅11號」成功登陸月球，全世界有4億5千萬人屏息守候這個轉播畫面。阿姆斯壯是第一個在外星球留下腳印的人類，艾德林第二個登月，另一位太空人柯林茲則駕駛太空船繞月飛行。

　　許多年後，日本漫畫家浦澤直樹描繪這一刻：《20世紀少年》的主角少年賢知和同學噹嘰一起等電視，賢知受不了睏，睡著了。太空人降落在月球上，賢知則是降落在榻榻米上。而噹嘰和全世界所有的有為青年一樣，發願也要在月球上插旗子。全人

類都樂昏了頭（蘇聯集團除外），但書中的大反派——「朋友」，卻在回憶這一幕時，有著截然不同的想法。

他化身成柯林茲，流著眼淚說：「我從月球的軌道上，看阿姆斯壯跟艾德林登陸月球，雖然月球就在眼前，我卻無法踏上表面就回地球了……。」「柯林茲真是太可憐了。」沒錯，我們都沒想過柯林茲的立場和心情，說不定他真的這麼想，會這麼想也是很自然的，雖然這段描繪，應該不是出自他的自述，但是浦澤卻很巧妙的抓住了時代氣氛，與「朋友」從小展現的自大權力慾、以及渴望注目背後的空虛——「沒有人看我。我明明弄彎了那麼多湯匙，可是，老師卻叫大家閉上眼睛。」「朋友」成年後不惜大開殺戒、殘害世人，正所謂「可惡」與「可憐」，可能只是一牆之隔。

1969年，《20世紀少年》的主角們都還是孩子。他們在原野上製作了一個「祕密基地」，那是他們的城堡，是用草做成的祕密據點。在基地裡放著少年的寶貝：收音機、《週

▲《20世紀少年》描繪昭和時期的少年長大後，發現兒時的「預言之書」，竟成為毀滅地球的陰謀藍圖，遂團結眾人，展開拯救世界的反攻大作戰……

（日本小學館／台灣東立出版社）

刊少年Magazine》、《週刊少年Sunday》、「平凡胖吉」，還有「預言之書」。他們在那裡手牽著手，發誓要保護地球不讓敵人侵略。而知道旗幟標誌的人，才是真正的「朋友」。那是那個時代的少年之夢，保護地球，或者航向太空。

至於美國的登月任務，仍是在千鈞一髮中，驚險過關。阿波羅11號返回地球時，太空船裡某個開關折斷，若無法修復就不能起動，還好艾德林用筆修好了。三位太空人回地球後，又被隔離了十八天，以免帶回未知病毒，造成世紀大瘟疫。若回想起當年的電腦運算還比不上今天的手機，就知道這些太空探險家是多麼可驚可嘆，難怪阿姆斯壯宣布這是他最後的太空任務，在世人的讚歎聲中急流勇退。

在「冷戰」結構中，本來是蘇聯領先航空太空計畫，但美國急起直追後又遙遙領先了，尤其以登月任務為代表。其實宇宙開發，一方面也是因為人類過度消耗地球資源，恐怕有竭澤而漁的一天，核能武器又可能造成大規模毀滅，都促成研究太空、飛向宇宙，尋求新資源和空間的需要。但是太空計畫耗費不貲，連美國也在資金活水斷援後，自1972年底「載人飛行外星球」的行動暫停至今。

而在日本，1969年仍是「昭和元祿」時期，資本主義列車正在加速前進。隨著東名高速公路的全線開通，進口汽車約203萬輛，大眾購買力的提升，體現了經濟的國力。娛樂方面，渥美清主演的《男人真命苦》開始播映，這是日本史上最長壽的電影系列，共有48集，描繪邊緣小人物的悲

歡愛愁，深受廣大觀眾的支持。渥美清因飾演主角寅次郎，有「東方卓別林」之稱，《男人真命苦》因他的過世被迫結束，是當之無愧的影壇長青樹。這一年還有娛樂龍頭《8點！全員集合》首播，代表演員志村健、加藤茶紅極一時，台灣也有很多模仿秀，對電視文化影響甚鉅，播映時間長達十六年，最高收視率達50％，可說是「全民皆笑」。

1969年的8月15至19日，是搖滾音樂史上重量級的夏季，將近50萬人湧入5,000人口的小鎮，參加「伍茲塔克音樂節」（Woodstock，又稱胡士托），隨著叛逆嬉皮、自由奔放的風潮，在反戰和愛音樂的共同感下，解放了身體和靈魂，做愛但不作戰。但少年賢知的評語卻是：「那雖然被大家稱為愛與和平的祭典，可是這個世界講究的還是錢……如果認真要拼勝負的話，一定要破壞某些東西啊！」

世界是在破壞某些東西。1968～69年是全球運動高漲的年代，包含法國學運、中國文革等等。這時日本校園抗爭的主體已轉為「全共鬥」。不同於過去的組織是由既有的學院或自治會組成；「全共鬥」否定前者的代行民主主義，而是直接民主、自發組成的大眾組織。延續1968年末的鬥爭，全共鬥的中心是東京大學的安田講堂。學生不僅反對安保條約，還有反對越戰、要求歸還沖繩、校園民主化、反學費上漲等等。1月，學生以講堂為根據地，在「國際歌」：「起來！饑寒交迫的奴隸！起來！全世界受苦的人！」的合唱聲中，用石頭和汽油彈對抗機動隊，激烈的對抗衝擊了全國。7月，政府制定相關的大學法，希望化解校園鬥爭的事態。但後來全共鬥的沉寂，主要還是因為劇烈的內鬥，失去了市民大眾的支持。

永遠的夢與奇蹟
ドラえもん／小叮噹／哆啦A夢／Doraemon

一隻出廠時就有點瑕疵的缺耳朵機器貓；一個成績倒數、又懶又愛哭的小孩、以及小鎮的一群平凡兒童……他們共同締造了無數孩童的集體之夢，如今還在傳頌下去……。
每一個小孩都希望有一隻「ドラえもん」。它是一個創作者送給孩童，最美好的禮物。來自未來的ドラえもん，「出生」於2112年

的9月3日，比起誕生於2004年的原子小金剛，似乎又多了100年的可能性。21世紀的我們，或許沒人真正奢望，它會確實到來。2004年過去了，原子小金剛終究沒有出現，或許說，他象徵的純真和正義，還在少年少女心中，那個無污染的遠方。
1969年12月，「ドラえもん」在小學館的

◆出品：EPOCH
◆出品時間：2006年

のび太の家（大雄/ 伸太的家）

包含四個大冒險場景：「古代遺跡」、「海底沉船」、「恐龍時代」和「未來世界」，搭配大雄和小叮噹小人形，可以自由移動遊玩。

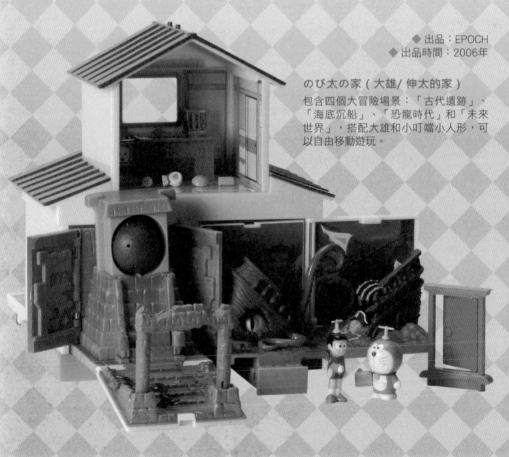

兒童雜誌開始連載（雜誌是1970年1月號）。這些「ドラえもん大頭疊疊樂」轉蛋（BANDAI出品），每款都是讀者耳熟能詳的場景——竹蜻蜓、時光機、任意門、縮小燈、被「美貓」所迷的小叮噹……。ドラえもん是貓型機器人，像人一樣，也會貪心憤怒傷感抓狂，但最大的不同是——它沒有「惡意」。它沒有像一般人類一樣卑賤下流

齷齪邪惡執著的，不堪的念頭與情緒。它沒有真正的恨，真正的詛咒，真正的慾望，真正的地獄。它體現的是我們的願望，無妨的小奸小壞，然後，真摯的勇氣與大愛，它不會為了大雄一個人，而犧牲全世界。

在ドラえもん系列漫畫中，我們最熟悉的主場景「大雄的家」有著客廳、臥房、神奇書桌，和妙不可言的任意門。不愛讀書的大雄

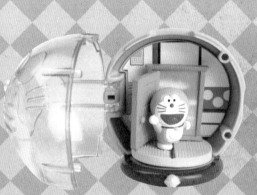

1. ドラえもん與任意門

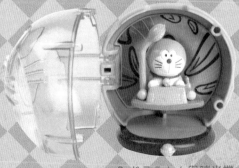

2. ドラえもん與時光機

3. 技安（胖虎）魔音傳腦

（伸太）、好脾氣的宜靜（靜香）、蠻橫的技安（胖虎）、狡猾的阿福（小夫），都跳進抽屜，搭上時光機，前進過去與未來，一如俯瞰著書頁的我們。

其實那個家，正是藤子‧F‧不二雄，昭和30年代的家。看過一張他老家的照片，那樣的斜屋頂、小倉庫、矮門廊……是建築家藤森照信口中「戰後的『C-51型』住宅」，

是當時中產階級的典型住居。那個家，撫育了藤子，也誕生了影響千千萬萬人的ドラえもん。

什麼是落實在現世的理想呢？還有什麼盼望能有這樣美好的延續？我想就是ドラえもん吧？它是父母的化身，也是兄姊朋友的轉型，在脆弱無助、迷途困惑、甚至偷懶耍賴的時候，我們渴望一種無條件的支引，一雙

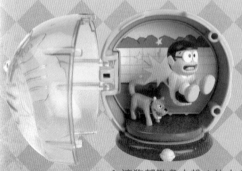

4.連狗都欺負大雄（伸太）

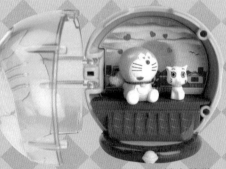

5.ドラえもん迷上美貓

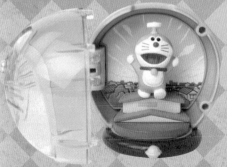

6.ドラえもんと竹蜻蜓

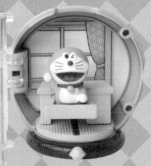

7.ドラえもん來自未來

無所希冀的臂膀,一對明亮睿智的眼神,指引、扶助我們,飛向無涯的未來與心靈。對孩子來說,它不只是機器人而已。加斯東·巴什拉(Gaston Bachelard)曾經說過:「對宇宙的夢想使我們離開有謀劃的夢想。對宇宙的夢想將我們放在天地中,而不是一個社會裡。⋯⋯那是整個心靈與詩人的詩的天地的全盤表露。」

2112年之前,ドラえもん始終存在,永遠可能在明天蹦出來。而明天,是這麼美好啊。ドラえもん是一闋最美的童詩。它的終極意義,就是自由與愛,夢想與希望。因此我最愛的名字還是「小叮噹」,因為不管別人怎麼叫,在我成長的年代,它就是這個名字。對每一代的小孩,它都有一個名字,那是不必高呼的價值,恆久在信仰者心裡。

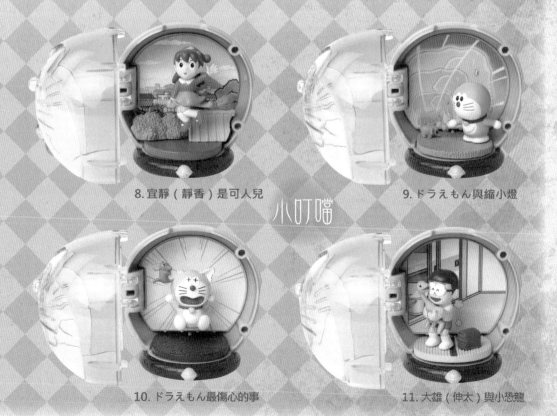

8.宜靜(靜香)是可人兒

9.ドラえもん與縮小燈

小叮噹

10.ドラえもん最傷心的事

11.大雄(伸太)與小恐龍

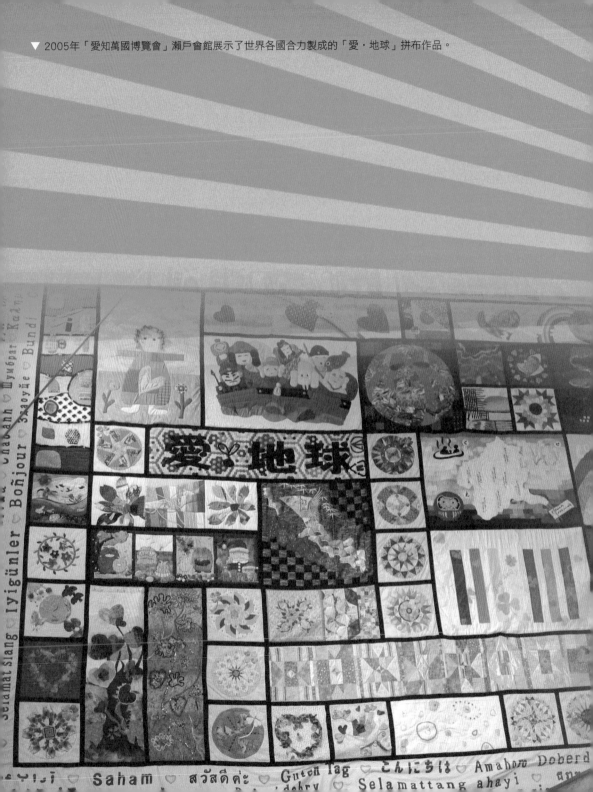

▼ 2005年「愛知萬國博覽會」瀨戶會館展示了世界各國合力製成的「愛‧地球」拼布作品。

20世紀的夢想與未來
萬國博覽會

1970年（昭和45年）
浦澤直樹11歲

　　昭和年代，日本走過「從零出發」的嚴酷之路，在戰後火鳳凰式的復興，向世界展現奇蹟成長的機會，就是「東京奧林匹克運動會」和「日本萬國博覽會」。

　　「日本萬國博覽會」（Expo' 70，一般稱「大阪萬博」）主題是「人類的進步與調和」，每兩位日本人就有一位造訪，可說是「全員參加」的超級祭典。會場面積350萬平方公尺，建設經費524億日圓，海外有77個參展國家，國內有2,499個參展單位，入場人數6,422萬人。無論參展國、規模、展覽內容、技術層次或入場人數，都創下當時的世博會紀錄。

　　3月14日上午，微寒的風中，日本皇太子主持啟動式，數以萬計的紙鶴、彩色的紙花在祭典廣場上方飛舞。中央的地標，是前衛藝術家岡本太郎設計的「太陽之塔」，帶給觀眾壓倒性的存在感。建築師丹下健三設計的「祭典廣場」大屋頂，還有延伸參觀的「自動步道」。最受歡迎的展品是美國館的「月之石」，排隊時間大約要三小時，但實際觀看的時間僅約三秒鐘，本來遠在天邊的月球，如今近在眼前。在廣大的會場內，企業競相展示先進技術，伴隨著恥辱、挫敗和悲願的「戰後日本」，至此畫上了句點。

　　回顧1851年，日不落大英帝國在倫敦的「水晶宮」舉辦了第一個世界

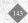

懷念的20世紀：大阪萬博篇

◆ 造型企劃製作：海洋堂
◆ 製造販售：江崎固力果公司
◆ 企劃：岡田斗司夫
◆ 出品時間：2005年2月

1. 太陽之塔

由前衛藝術家岡本太郎設計，是大阪萬博最具爭議、也最大膽的大型藝術裝置。事後證明，多年後日本人對大阪萬博印象最深的，亦是「太陽之塔」。高70公尺、底部直徑20公尺，有四個「太陽之臉」（上方的黃金顏是「未來的太陽」、正中央的是「現在的太陽」、背面的是「黑色的太陽」，地下是「地底的太陽」）。內部展示「生命之樹」，展覽生物進化的演變。

2. 祭典廣場

1970年3月14日，在太陽之塔周圍的「祭典廣場」，舉辦了大阪萬博的開幕式。四方的大屋頂以1,930根鋼筋構成，可以看見藍天，在夜燈的照射下極為美麗。在這裡展覽日本全國知名的祭典，例如仙台的七夕祭、青森的睡魔祭等等。

4. 富士集團館

以鋼骨和木材作為結構材料，以合成纖維和橡皮製成世界前所未有的巨大空間。可以在內部搭乘「迴轉步道」繞全館一圈參觀。

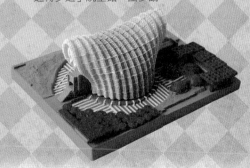

3. 綠之館

由32個企業集資而成，內部播映世界最大的立體電影，每次可容納800人觀賞，臨場感十足。

5. 日立集團館

上下都是圓盤狀的日立館，乍看有點像紅色的太空船。中間是一個圓形劇場，館外有條40公尺長的空中電扶梯，可以直達四樓，360度的展望視野，能夠一覽萬博會場。

6. 瓦斯展示館

由全國的瓦斯業者出資興建，外觀有點像是白色的玉蔥，館的前方像是在張嘴發笑。展覽的主題是「笑的世界」，參觀者可以觀看電影《笑之交響曲》，是很特別的構想。

7. 蘇聯館

1970年是蘇聯的國父列寧誕生100週年，為了宣揚國威，蘇聯館的建設經費是美國館的兩倍，高達72億日圓。館內展示列寧的生涯、社會主義生活、蘇聯的文化藝術、勞動人民及東方開發，是大阪萬博最具人氣的展覽館，單日最高入場人數為14萬人。

8. 三波春夫

三波春夫是著名的國民演歌歌手，他演唱的萬博主題曲「您好！」傳唱一時，這首曲子其實許多知名歌手都唱過，但最有名的還是他的版本。他穿著和服、張開雙臂、手指微屈的站立唱姿，對日本人是深刻的萬博印象。

9. 月之石

1969年11月19日，美國的「阿波羅12號」成功登陸月球，三位太空人帶回32.7公斤的月球岩石，在大阪萬博會展覽的大約是1/30。月球岩石基本上是火成岩，中間白色部分是斜長岩，黑色部分是玄武岩（和地球上的部分成分不同），月球展覽的魅力催生了高人氣。

10. 松下館時間膠囊

一個5,000年後的約定，我們都沒辦法活著看它實現，但是西元6970年的人類（或者其他生物？），將會代替我們看見。這個松下集團製作、耗資2億日圓的時間膠囊，已於大阪萬博會結束後，埋藏在大阪城地下，等待5,000年後被重新出土。膠囊中收取了2,098種科學、藝術物品，希望能在後世，呈現1970年的「傳統與技術」。

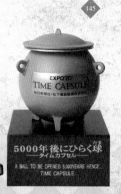

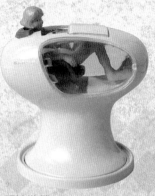

11. 人類洗滌機

這個「三洋館」（SANYO）展示的創意洗滌機，有美觀的白色流線造型，以及抹泡、沖洗、乾燥（人！）的功能，反映了日本人重視泡湯、清潔和洗滌的觀念。製作費用是300萬日圓，商品化的價格是250萬日圓，在1970年是非常高昂的價格（現在也不便宜），大約可以買一台超級跑車。

12. 無線電話（手機）

這是「電器通訊館」的展覽重心，或許現代「人手一機」沒什麼稀奇，但在大家都用「黑色大盤撥號電話」的時代（小朋友沒看過吧），人們早就在夢想著無線電話的便利，現在也真正實現啦！

大阪
萬博

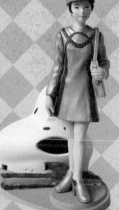

13. 瓦斯館小姐

博覽會各館都有專門的招待人員，而令人印象深刻的，就是瓦斯館的90位女服務員。戴著鴨舌帽、穿著迷你裙的她們，以迷人的笑靨和高雅的儀態，為參觀者帶來美好的觀賞體驗。

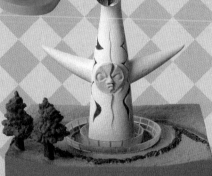

14. 太陽之塔（2005）

大阪萬博結束後，會場轉為「萬博紀念公園」，日本人的集體記憶「太陽之塔」便位在公園的正面入口，成為這個盛會最值得紀念的藝術裝置。

博覽會，總共有600萬人湧入、40個國家參展，那是維多利亞女皇向全球宣告的詔書。世界博覽會，可以說是國家的、也是人類的「夢之場」。是輝煌連結個人與群體慾望的展示場，在巨大模糊的「未來團塊」中，人們看見彼此的夢，排比著希望、未來和幻想。

虛擬的，不只是夢。這一年也有件介於幻想／真實之事——日本漫迷為哀悼漫畫《小拳王》的主角力石徹之死，舉辦了史上首次「虛擬人物告別式」。然後國際知名的作家三島由紀夫，以切腹抗議日本傳統精神的喪失。猛烈碰撞的年代，似乎總有著許多死亡。村上春樹有數位朋友在這前後死去，浦澤直樹在《20世紀少年》中也描述：「吉米·韓死了、潔妮斯·喬普林死了、披頭四解散……1970年，這樣的一年……在日本……『萬國博覽會』可是異常熱鬧啊！」祭典廣場、太陽之塔、美國館、月球石、蘇聯館、人造衛星、三菱未來館、日立集團館、住友童話館、富士工業機器人館、巨大雲霄飛車、自動步道……，對少年少女來說，「在那裡的確是，夢想描繪的21世紀……！」

那年夏天，在萬博超乎想像的人潮與炎熱中，漫畫裡的少年——義常昏倒在美國館的行列中；賢知獨自在勝浦海岸唱萬博的歌（浦澤直樹也是家族旅行到了勝浦，與萬博失之交臂）；噹嘰在騎腳踏車前往萬博的山路上，車子壞掉，只好放棄。就這樣，「人類的進步與調和」的夏天結束了……。

「懷念的20世紀：大阪萬博篇」的總企劃岡田斗司夫，當時小學六年

級。他在〈告白〉一文中，描述自己總是在校舍屋頂上，遙望千里之外的會場工地。那是未來的起點，是全世界孩童手牽著手，到海洋、天空、宇宙冒險的薔薇色未來；在未來的街道上，他就是未來的少年！但是離開會場，他就回到了無知、貧困、戰爭與公害的1970年，自己只是大阪的小學六年級生。

而評論家山田五郎當時小學四年級，在夜晚人群散去的萬博會場，感受到寂寞又美麗的氛圍，那是浮現在黑暗中的未來都市光景。在他童稚的心中，感覺那是幸福時代的最後祭典。後來也確實如此，日本輝煌的高度成長時期，逐漸展現公害的惡果，而他告別了少年時代，成長為煩憂的大人。

孩子用「時光膠囊」，留存與見證對未來的想像；在空地上的祕密基地裡，寫下明日的預言。漫畫中的「賢知一黨」說，「下次把這個（時光膠囊）挖出來的時候，就是地球面臨重大危機的時候，我們要保護地球，不受敵人侵略！」這一年，石森章太郎的《假面騎士》特攝影集開始播映，騎士和邪惡組織周旋對抗，極具魄力的變身姿態，打動了許多少年的心。

而在台灣，孩子把夢想寫在畢業紀念冊上，留下「鵬程萬里」、「勿忘我」的諾言。但是21世紀以後，我們什麼都忘了，再也想不起夢想，甚至不記得牽手的同學名字。

——所以（悄悄話），你問過自己，真的變成了所希望的人嗎？

 1971年（昭和46年）

1971年，東京新宿車站的地價超越銀座，上升到一坪238萬日圓。前一年8月2日，「步行者天國」在銀座、新宿、池袋和淺草首次實施，湧入80萬人潮，人潮帶來錢潮，難怪商業區的地價屢創新高。

另一方面，民眾對消費和物欲也開始有反省，提倡節能、省資源的環保運動，開始在都會的東京三鷹地區展開。

對民生消費來說，這一年出現了世界首見的「杯麵」。1971年，日清食品在成功推出「雞汁麵」後十年，發表了「把速食麵放進容器」的杯麵，對全球的消費飲食影響頗鉅。

 1972年（昭和47年）
村上春樹23歲

革命或許很浪漫，但是若變成「斷頭台式」的殺戮，那麼就只留下剷除異己的血腥了。在1969年的校園抗爭行動式微後，新左翼運動的最激進派便轉為「連合赤軍」，繼續準備武裝對抗。

1971年7月，連合赤軍在搶奪軍火店的武器彈藥後逃逸，在警方的追

捕下四處掩藏。1972年2月19日，五位赤軍成員以長野縣輕井澤的「淺間山莊」為基地，狹持管理員夫人當作人質，和警方展開十天的攻防戰。警方在28日當天展開攻堅，在激烈的槍林彈雨後，兩位警官不幸殉職，五位成員全遭逮捕，人質則平安獲釋。舉國都守在電視機前，等待人質的救援，最高收視率達89.7%（累積收視率98.2%），創下日本電視開播至今最高的收視紀錄。

事後，發現赤軍在逃亡過程中，以「總括」整肅反主義為名，處死了半數（約十四位）同志，遺體在群馬縣山中陸續被發現。評論家川本三郎回顧，「或許在這個時代，以全共鬥運動為始的新左翼運動，無論曾經擁有過任何形式關聯的人，無不為這事件而深受衝擊。這是『團結』和『變革』等夢想的淒慘結束。自己所夢想的東西，化為泥濘完全崩潰解體。而且對那個（或許）誰都沒辦法批判。只能默默、呆呆地，眼看著自己的夢，想相信的語言，一一死去而已。」他並引用樹村Minori的詩〈贈品〉，表達了幻滅的烙印與痛楚：

曾經是小孩
的我們
大家都長大了
我們之中
一個人為了留學
剛剛從羽田機場出發
另一個人

72年那年2月

在黑暗的山中迷了路

　　村上春樹對「革命年代」的結語則是：「結果，一切都過去了，那個時代能撼動我們的心，撞擊我們的身體的那種感覺，經過十年以上的歲月再回頭看時，多數才知道那不過是巧妙粉飾表面的諾言而已。我們追求，然後被賦予。不過因為我們實在追求太多東西了，所以被賦予的東西最後多半落入類型化。……然後當然『革命』結束了。」

　　究竟最初、最初純潔的正義理念，到最後為何變得如此扭曲、傾軋、恐怖與黑暗？青春的傷痕留在創作者心中，讓他們反芻出日後的結晶。而

懷舊電視劇場

打開懷舊的迷你電視機，古早主題曲便流洩而出，卡通知名場景瞬間躍入眼前！這個產品結合了「立體身歷聲」效果，不得不說真是有創意啊！

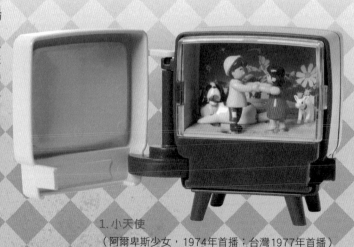

1. 小天使

（阿爾卑斯少女，1974年首播；台灣1977年首播）

「淺間山莊事件」的最大反諷，就是填飽肚子的「杯麵」一砲而紅。由於機動隊員在等待伏擊時，因陋就簡享用杯麵的畫面，透過電視鏡頭轉播出去，讓杯麵知名度一舉上升，這是所有人始料未及的。

這一年的國內大事，還有2月北海道的札幌舉辦冬季奧林匹克運動會。因為通貨膨脹，大豆的價格由每袋3,000日圓上升到15,000日圓，有「黃色鑽石」之稱。9月29日，日本與中華人民共和國建交；同日，中華民國與日本斷交。為了表達善意，中國贈送兩隻貓熊「康康」和「蘭蘭」給上野動物園，第一天湧入5萬多人，平均一人可看30秒。

在動漫文化方面，池田理代子的《凡爾賽玫瑰》開始連載，1973年連載結束後賣出400萬本，1974年改編搬上寶塚舞台。《巨人之星》結束三年半的連載。10月，電視開始播映《科學小飛俠》，大膽的把寫實劇畫風

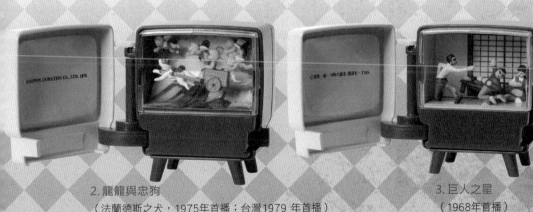

2. 龍龍與忠狗
（法蘭德斯之犬，1975年首播；台灣1979 年首播）

3. 巨人之星
（1968年首播）

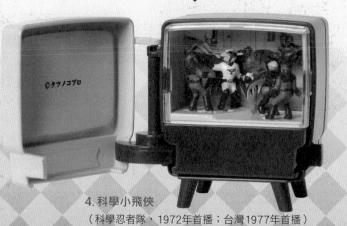

4. 科學小飛俠
（科學忍者隊，1972年首播；台灣1977年首播）

5. 小浣熊
（1977年首播；台灣1978年首播）

6. 惡魔人
（1972年首播）

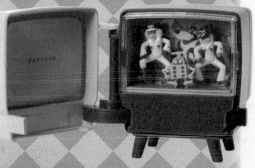

7. 甜心戰士
（1973年首播）

8. 正義雙俠
（1975年首播）

引入電視科幻動畫，開啟了創新里程碑。12月，巨大機器人動畫《無敵鐵金剛》首播，在鐵人28號仍由外部遙控的機器人，在這裡變成「人進入機器」合體，在各國都擁有廣大的支持群。

 1973年（昭和48年）

1973年，全世界出現「第一次能源危機」。由於中東戰爭爆發，石油禁運、油價上漲，物價全面高漲。原來將「GNP」等同於「經濟成長」和「豐裕生活」的國民，只好降低生活水平，力求節約和撙節，修改了「大量消費」習慣，對家電的需求也下降了，整體經濟停滯衰退，結束了日本經濟年平均成長9.6%的高度成長時代。

另外，對全世界影迷造成巨大衝擊的，則是華人功夫巨星李小龍突然逝世。

 1974年（昭和49年）
村上春樹25歲

直至今日仍受歡迎的《少年Jump》銷量首度突破100萬本。白泉社的《花與夢》少女漫畫雜誌創刊。《週刊少年Magazine》開始連載手塚治虫的漫畫「三眼神童」。每週日晚上七點半，「世界名作劇場」播映《小天使》（阿爾卑斯少女），

▲小天使3代（海洋堂）

觀眾對美麗的風光與感人的故事反應熱烈，每回收視率都超過20%。

廣受歡迎的「棒球國民英雄」長嶋茂雄引退。日本首相田中角榮收取美國洛克希德公司的賄款而下台，史稱「洛克希德事件」。

或許是悲觀氣氛的蔓延，這一年，「諾斯特拉達姆斯」（Nostradamus）的「末日預言」開始在日本流行。卡通《櫻桃小丸子》還描繪過：小丸子聽聞他的預言「世界將在1999年7月毀滅」，和爺爺一起恐慌不已，並決定吃喝玩樂、不再念書。回顧1999年世界各地的歇斯底里和危言聳聽，真令人莞爾一笑。

1974年，團塊世代的孩子們都已20多歲，逐漸成為社會的中流砥柱。這一年村上春樹已經結婚，和妻子一起打工存錢、向銀行貸款，在國分寺開了一間爵士樂咖啡館，創業資金500萬日圓。他曾經在〈貧窮到哪裡去了？〉一文自述，「不是我自豪，我以前相當窮。」1971年，他22歲剛結婚時，住在租來的房間裡，沒有家具、沒有暖爐、沒去旅行、沒買衣服，和太太及貓躲在棉被裡取暖。「當然想過如果有錢的話該有多好，但沒有就是沒有。」

雖然窮，但是年輕，而且相愛，所以貧窮不可怕，也不會不安。他的朋友也同樣沒錢，有人一週都吃貓食度日，有人只吃香菇芯而中毒，大家幾乎都沒有車。然而不知不覺之間，大家都不再貧窮了，開的車已經是豪華的賓士、BMW、或是Volvo了，而且隨著年齡增加，總是都當上了什

麼。但是貧窮到哪裡去了？

　　村上春樹覺得貧窮並不可怕，「說起來這就是想像力的問題，只要有想像力，大多的東西都可以克服。」後來，他還是想起當時遇到的許多男男女女的事情，想到他們現在不知都怎麼樣了。「其中的一個現在還是我太太，正在那邊大聲嚷嚷著：『嘿！櫃子的抽屜打開以後要好好關起來呀，真是的！』」這是村上春樹式的幽默，但更是大多數人真實的生活體驗啊。

▶太陽之塔背面：黑色的太陽

岡本太郎（1911～1996）

岡本太郎是日本知名的抽象美術家。他最具代表的作品之一，正是大阪萬博的「太陽之塔」；而他精彩的一生，亦為日本文化留下了精彩的篇章。

岡本太郎是暢銷漫畫家岡本一平和才女詩人岡本加乃子之子。纖細多感的母親，曾經因為丈夫的風流韻事而精神崩潰，在悔悟的丈夫之體諒下，與丈夫及情夫展開了奇妙的同居生活。岡本太郎從小就在母親的期許下發揮藝術天賦，18歲時與父母渡歐，在巴黎學習藝術。29歲時回到日本，展開創作、演講、集會生涯，並受到繩文土器的感動，投入相關文化研究，成為重要的靈感來源，「太陽之塔」就有原住民圖騰柱的影子。

大阪萬博的籌備委員會邀請他參與，可說是非常大膽的構想；而藝術界的冷落與反對，對他也是巨大的壓力。博覽會的「祭典廣場」原由建築師丹下健三設計，但是岡本居然提出：雕塑要立在廣場正中央！這樣完整的「大屋頂」，便會出現一個大洞！完全打破了大家的想像，在質疑聲中排除萬難的完成。

「太陽之塔」剛開始備受嘲笑，被稱為「日本之恥」、「大型牛奶瓶」，但是這個裝置藝術以強烈的存在感，受到了大眾的歡迎，並且決議永久保存，在博覽會結束後，成為陪伴日本的情感記憶。

森林爺爺與森林小子：愛知萬博篇

◆ 造型企劃製作：海洋堂
◆ 出品時間：2005年3月

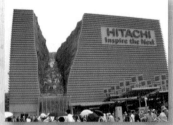

大阪萬博之後，睽違了35年，日本再度於2005年舉辦了「愛知萬國博覽會」（又稱「愛·地球博」）。這是21世紀的第一個大型國際博覽會，以關西的名古屋為中心，東邊丘陵上有長久手和瀨戶兩個會場，總面積173公頃，涵蓋廣大的森林。愛知萬博以「自然的睿智」為主題，探討人類與自然的共生關係，在185天的展期內，共有2,200萬參觀人數。其中最受歡迎的展品，堪稱來自西伯利亞的古代「長毛象」標本，看著18,000年前的大象頭顱和象牙，令人感受到來自遠古的聯繫。還有全球矚目的機器人樂團、未來動力車、機器人導遊等，展開華麗的表演。大會的吉祥物是森林爺爺和森林小子，豐富的展覽內容和體貼的服務態度，令參觀者終身難忘。

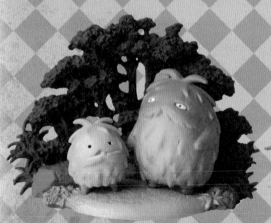

1.森林爺爺與森林小子

2.大樹前的森林爺爺和小子

愛知
萬博

3. 天狗與森林小子

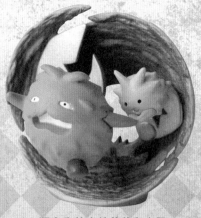

4. 洞窟中的森林爺爺和小子

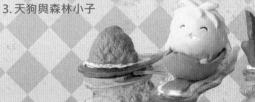

5. 船上的森林小子

6. 長毛象雲朵（愛知萬博會場限定）

7. 竹林邊的森林爺爺與小子
（愛知萬博會場限定）

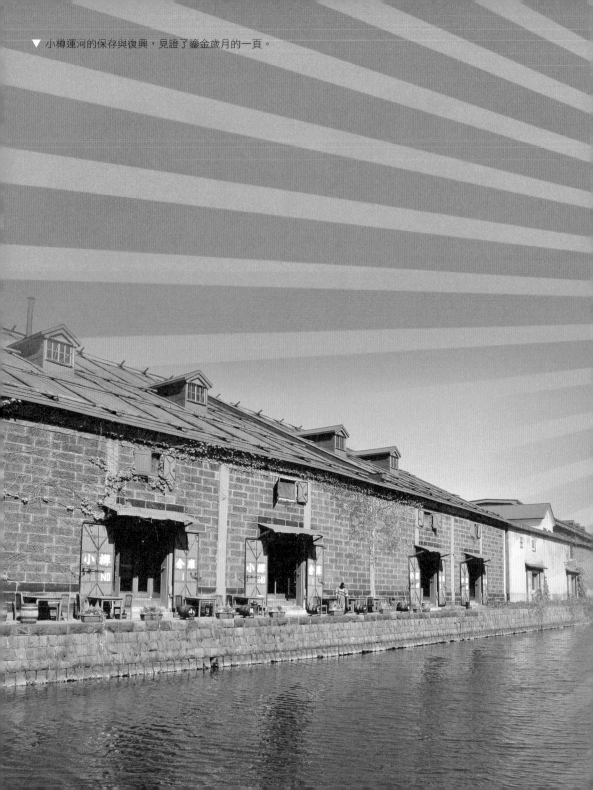

▼ 小樽運河的保存與復興，見證了鍍金歲月的一頁。

尾聲

隨著昭和年代時光流逝，日本成為「一億總中流」的社會，多數國民都變成了中產階級，忘記了貧窮的滋味。但是經歷石油危機、貿易摩擦、貨幣升值、土地投機、1991年的泡沫經濟崩潰，以致於之後「平成大蕭條」，日本以空白的十年，迎接了21世紀。在蹣跚的腳步中，又面臨了2011年的「311」東日本大地震。

許多人都在問：日本該怎麼走下去？日本人自己問得最兇。但活在這諸法皆空的世界上，誰不是跌跌撞撞的呢？誰又能保證明天的太陽？

在漫畫《20世紀少年》中，少年阿區長大後痛失愛子，在流浪的過程中，遇到了一位和尚，從兩人的對話中，或許呈現了活著的線索：

阿區：「要怎樣才能變堅強？」

和尚：「所謂的『堅強』，就是瞭解『脆弱』

　　　而『脆弱』，就是『膽小』

　　　而『膽小』，就是『擁有重要的東西』

　　　而『擁有重要的東西』，就是『堅強』。」

那時候，賢知是這麼說的：

「以前，我不知道聽誰說過這句話。玩搖滾樂的人，都會死在27歲的時候。我一直覺得我大概會在27歲的時候死吧……可是我還是迎接了28歲的生日……我真是失望極了……搞什麼啊，原來我不是搖滾

樂手啊。」

　「等到回過神來，一下子就過去了。哪會這麼容易就翹辮子啊！」

張開手吧！我們擁有的，就是真正握在手上的每一天。

謝謝您閱讀完本書。

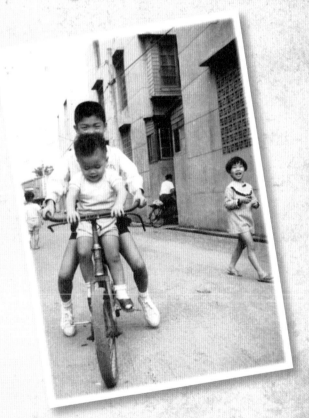

▲永遠充滿希望、始終堅持歡笑，或許正是闊步人生的答案。

【圖片出處】

江戶東京博物館（葉怡君攝）8，20，22～24，31／小樽音樂盒堂本館（葉怡君攝）12／下田開國博物館（葉怡君攝）23／青梅懷舊商品紀念館（葉怡君攝）33，40／調布鬼太郎茶屋（鄭明禮攝）38，39／國際日本文化研究中心 43／橫濱人形博物館（葉怡君攝）71／青梅赤塚不二夫紀念館（葉怡君攝）117／愛知萬國博覽會瀨戶會館（鄭明禮攝）140／愛知萬國博覽會長久手會館（葉怡君攝）156／◎葉怡君 19, 161

【參考書目】

- 齊邦媛（2009）：《巨流河》，台北：天下遠見出版股份有限公司。
- 麥特・瑞德里（Matt Ridley）（2012）：《世界，沒你想的那麼糟：達爾文也喊YES的樂觀演化》，李隆生、張逸安譯，台北：聯經出版。
- 威廉・戴維斯・金恩（William Davies King）（2012）：《收藏無物》，穆卓雲譯，台北：繆思出版。
- 李維史陀（Claude Lévi-Strauss）（2011）：《月的另一面：一位人類學家的日本觀察》，廖惠英譯，台北：行人文化實驗室。
- 小學館編（2005）：《明治時代館》，日本：小學館。
- 田中彰（2012）：《明治維新》，何源湖譯，台北：玉山社。
- 石黑敬章（2011）：《明治の東京寫真　新橋・赤坂・淺草》，日本：角川學藝出版。
- 石黑敬章（2011）：《明治の東京寫真　丸の內・神田・日本橋》，日本：角川學藝出版。
- 三枝進ほか（2006）：《銀座 街の物語》，日本：河出書房新社。
- 竹村民郎（2010）：《大正文化》，林邦由譯，台北：玉山社。
- 半藤一利監修（2006）：《大正モダンから戰後まで》，日本：世界文化社。
- 小學館編（1999）：《日本20世紀館》，日本：小學館。
- 近現代史編纂會編（2006）：《寫說 昭和30年代》，日本：ビゾネス社。
- 清水慶一（2007）：《あこがれの家電時代》，日本：河出書房新社。
- 內田青藏（2002）：《消えたモダン東京》，日本：河出書房新社。
- 大江健三郎（2008）：《大江健三郎作家自語》，許金龍譯，台北：遠流出版。
- 山崎豐子（2012）：《作家的使命・我的戰後》，王文萱譯，台北：天下出版。
- アドュー・企劃編集室（2004）：《The 食玩 Magazine Staff》，日本：大洋書房。
- 妹尾河童（1998）：《少年H》（上）、（下），賴振南譯，台北：小知堂文化。
- 針木康雄（1994）：《松下幸之助》，程斌譯，台北：箴言企業管理顧問有限公司。
- 針木康雄（1994）：《本田宗一郎》，任川海、梁怡嗚譯，台北：箴言企業管理顧問有限公司。
- 針木康雄（1994）：《豐田英二》，應允譯，台北：箴言企業管理顧問有限公司。
- 針木康雄（1994）：《稻盛和夫》，金萊譯，台北：箴言企業管理顧問有限公司。
- 針木康雄（1994）：《盛田昭夫》，陳重民譯，台北：箴言企業管理顧問有限公司。
- 茂呂美耶（2011）：《乙男蟻女》，台北：麥田出版。

· 村上春樹（1995）：《聽風的歌》，賴明珠譯，台北：時報文化。
· 村上春樹（1999）：《邊境·近境》，賴明珠譯，台北：時報文化。
· 村上春樹（1999）：《迴轉木馬的終端》，賴明珠譯，台北：時報文化。
· 村上春樹（2000）：《電視人》，張致斌譯，台北：時報文化。
· 村上春樹（2003）：《海邊的卡夫卡》（上）、（下），賴明珠譯，台北：時報文化。
· 村上春樹（2007）：《村上朝日堂嗨荷》，賴明珠譯，台北：時報文化。
· 村上春樹（2010）：《村上朝日堂是如何鍛鍊的》，賴明珠譯，台北：時報文化。
· 村上春樹（2008）：《給我搖擺，其餘免談》，劉名揚譯，台北：時報文化。
· 村上春樹（2012）：《村上春樹雜文集》，賴明珠譯，台北：時報文化。
· 村上春樹：〈我永遠站在「雞蛋」的那方〉，張翔一整理，台北：《天下雜誌》418期，2009年3月。
· 新井一二三：〈蘆屋因緣：從源氏物語到村上春樹〉，台北：《自由時報》2007年11月26日。
· 永井隆編（2011）：《原子彈掉下來的那一天》，許書寧譯，台北：上智文化。
· 松本清張（2009）：《半生記》，邱振瑞譯，台北：麥田出版。
· 三浦綾子（2008）：《生命中不可缺少的是什麼？》，許書寧譯，台北：大是文化。
· 小林忍（2008）：《日本鐵路便當大全》，楊雅玲、唐文綺譯，台北：尖端出版。
· あさのまさひこ（2002）：《海洋堂クロニクル》，日本：株式會社太田出版。
· あさのまさひこ（2007）：《海洋堂マニアックス》，日本：株式會社竹書房。
· 山田卓司（2000）：《山田卓司作品集：情景王》，日本：Hobby Japan。
· 山田卓司（2008）：《OLD DAYS BUT GOOD DAYS 山田卓司情景作品集》，日本：Hobby Japan。
· 昭和こども新聞編纂委員會（2005）：《昭和こども新聞》，日本：日本文藝社。
· 昭和こども新聞編纂委員會（2007）：《續·昭和こども新聞》，日本：日本文藝社。
· 小學館編（2007）：《三丁目の夕日の時代　日本橋篇》，日本：小學館。
· 小學館編（2007）：《三丁目の夕日の時代　東京タワー篇》，日本：小學館。
· 島田洋七（2006）：《佐賀的超級阿嬤》，陳寶蓮譯，台北：先覺出版。
· 城山三郎（2010）：《官僚之夏》，許金玉譯，台北：新雨出版。
· 武良布枝（2011）：《鬼太郎之妻》，陳佩君譯，台北：新雨出版。
· 川本三郎（2012）：《我愛過的那個時代：當時，我們以為可以改變世界》，賴明珠譯，台北：新經典文化。
· MAGAZINE HOUSE編（2009）：Casa BRUTUS特別編集《浦澤直樹讀本》，日本：MAGAZINE HOUSE株式會社。
· 浦澤直樹（2000～2007）：《20世紀少年（1~22集）》，磊正傑譯，台北：東立出版公司。
· 橋爪紳也監修（2005）：別冊太陽《日本の博覽會》，日本：平凡社。
· 財團法人2005年日本國際博覽會協會：《愛·地球博公式ガイドブック》，日本：財團法人2005年日本國際博覽會協會。
· 伊佐徹等編集（2006）：《Be TARO！岡本太郎に出會う本》，日本：株式會社學習研究社。

國家圖書館出版品預行編目（CIP）資料

20世紀少年少女：日本懷舊時光袖珍之旅 / 葉怡君作.
-- 初版. -- 臺北市：遠流, 2012.08
面； 公分
ISBN 978-957-32-7028-7（平裝）
1.蒐藏品 2.玩具 3.流行文化 4.日本

999.2 101013543

20世紀少年少女—日本懷舊時光袖珍之旅

作者—葉怡君
主編—曾淑正
美術設計—李俊輝
攝影統籌—陳輝明
攝影協力—徐志初・董芸芸
企劃—葉玫玉・叢昌瑜

發行人— 王榮文
出版發行—遠流出版事業股份有限公司
地址—台北市南昌路二段81號6樓
電話— (02)23926899 傳真—(02)23926658
劃撥—0189456-1

著作權顧問—蕭雄淋律師
法律顧問—董安丹律師

2012年8月1日 初版一刷
行政院新聞局局版台業字第1295號
售價—新台幣280元
如有缺頁或破損，請寄回更換
有著作權 侵害必究 Printed in Taiwan
ISBN 978-957-32-7028-7

http://www.ylib.com
YL 遠流博識網 E-mail: ylib@ylib.com

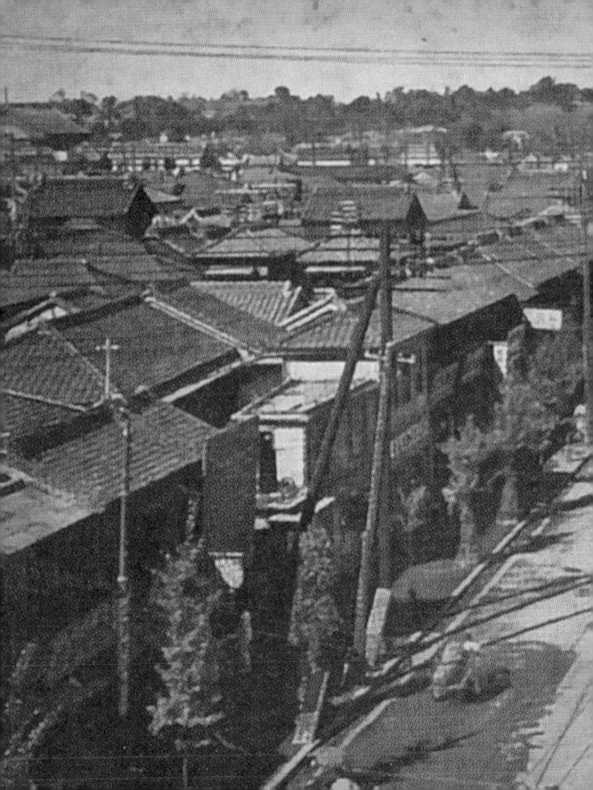

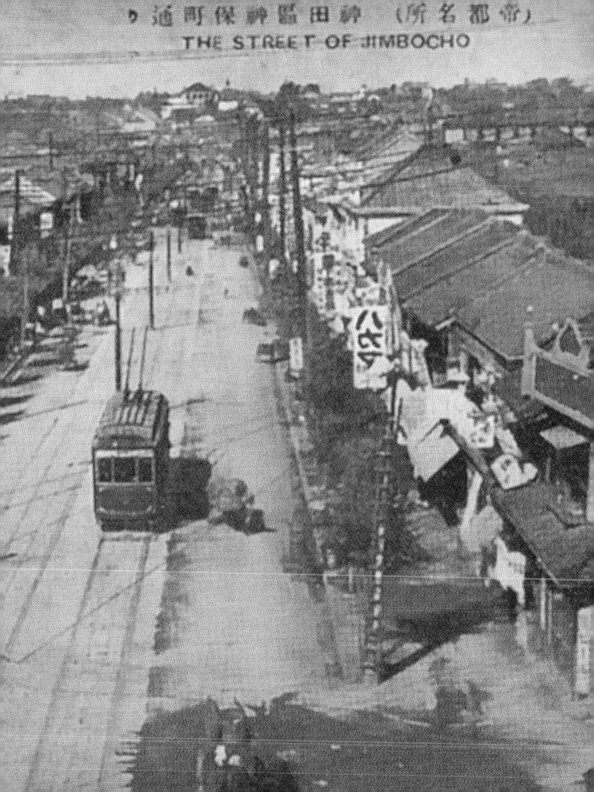